U0000321

漫畫人文通識系列
不可不知的
藝術家

印象派之父 莫內

文（法）瑪麗昂‧奧古斯丹
繪（法）布魯諾‧海茨 ／ 譯 賈宇帆

永遠都是水和它的倒影！

國家圖書館出版品預行編目（CIP）資料

印象派之父 莫內/ 瑪麗昂‧奧古斯丹（Marion Augustin）著；布魯諾‧海茨（Bruno Heitz）圖；賈宇帆譯
--初版. -- 台北市：香港商亮光文化有限公司台灣分公司，2024.07
面；公分. --（藝術）
譯自：L'Histoire de l'Art en BD : Monet Et Les Impressionnistes
ISBN 978-626-97879-7-5(平裝)

940.9942 113007666

Titles:L'Histoire de l'Art en BD : Monet Et Les Impressionnistes
Text: Marion Augustin; illustrations: Bruno Heitz

Original French edition and artwork © Editions Casterman 2018
All rights reserved.
Text translated into Complex Chinese © Enlighten & Fish Ltd 2024
This copy in Complex Chinese can only be distributed and sold in Hong Kong ,Taiwan and Macau excluding PR .China
Print run : 1-1000
Retail price: NTD$380 / HKD$95

漫畫人文通識系列：不可不知的藝術家
印象派之父 莫內

原書名	L'Histoire de l'Art en BD : Monet Et Les Impressionnistes
作者	瑪麗昂‧奧古斯丹 Marion Augustin
繪圖	布魯諾‧海茨 Bruno Heitz
譯者	賈宇帆
主編	林慶儀
出版	香港商亮光文化有限公司 台灣分公司 Enlighten & Fish Ltd (HK) Taiwan Branch
設計/製作	亮光文創有限公司
地址	台北市大安區敦化南路一段170號2樓
電話	（886）85228773
傳真	（886）85228771
電郵	info@signfish.com.tw
網址	signer.com.hk
Facebook	www.facebook.com/TWenlightenfish
出版日期	二〇二四年七月初版
ISBN	978-626-97879-7-5
定價	NTD$380 / HKD$95

本書譯文由聯合天際（北京）文化傳媒有限公司授權出版使用，最後版本由香港商亮光文化有限公司編輯部整理為繁體中文版。

此版本於台灣印製 Printed in Taiwan

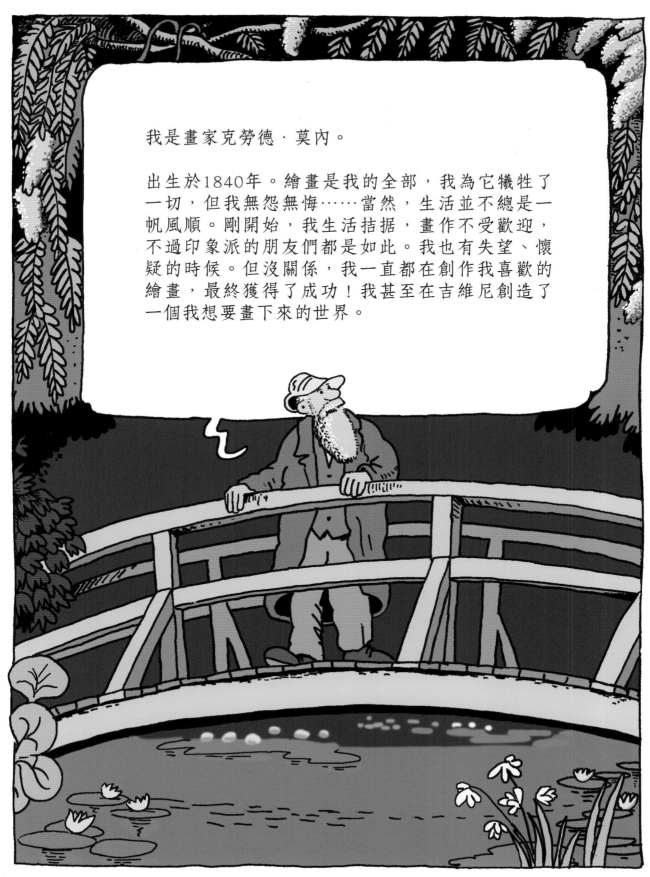

我是畫家克勞德·莫內。

出生於1840年。繪畫是我的全部，我為它犧牲了一切，但我無怨無悔……當然，生活並不總是一帆風順。剛開始，我生活拮据，畫作不受歡迎，不過印象派的朋友們都是如此。我也有失望、懷疑的時候。但沒關係，我一直都在創作我喜歡的繪畫，最終獲得了成功！我甚至在吉維尼創造了一個我想要畫下來的世界。

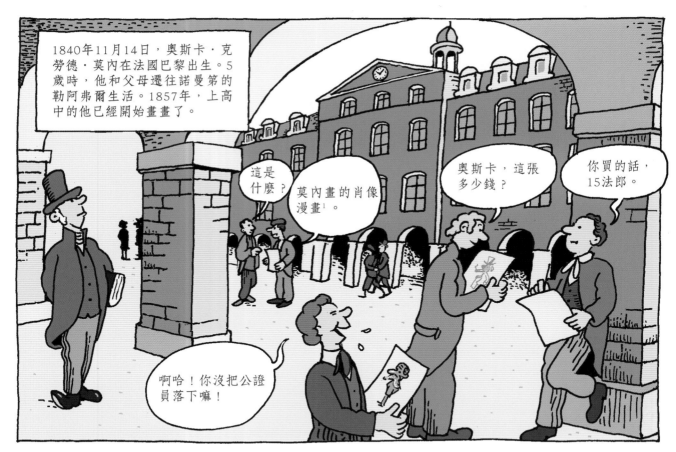

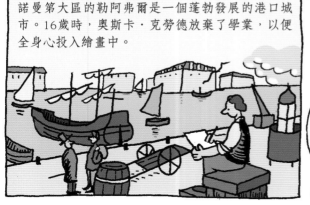

諾曼第大區的勒阿弗爾是一個蓬勃發展的港口城市。16歲時，奧斯卡·克勞德放棄了學業，以便全身心投入繪畫中。

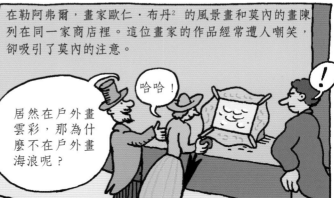

在勒阿弗爾，畫家歐仁·布丹[2] 的風景畫和莫內的畫陳列在同一家商店裡。這位畫家的作品經常遭人嘲笑，卻吸引了莫內的注意。

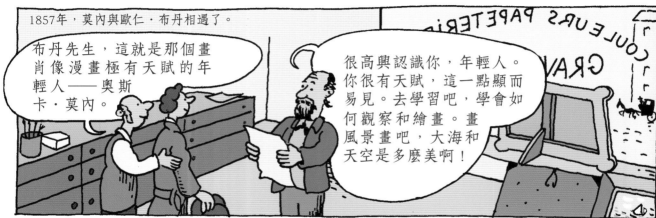

1 原文為 les portraits charges，是諷刺畫的另一種說法。
2 又被譯為尤金·布丁，法國 19 世紀風景畫家，莫內的啟蒙老師。

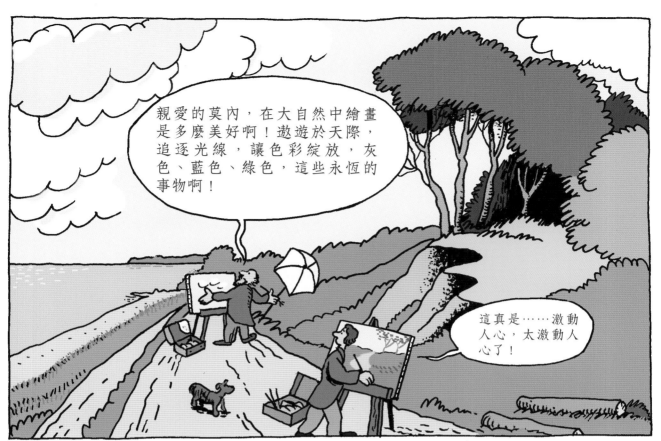

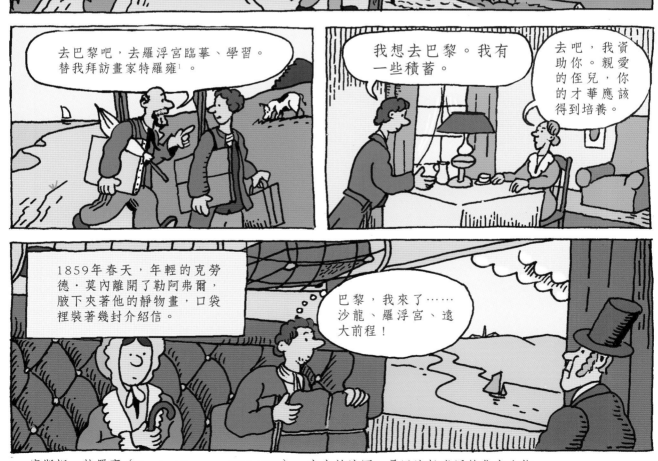

1　康斯坦·特羅雍（Constant Troyon，1810-1865），出生於法國，是巴比松畫派的代表人物。

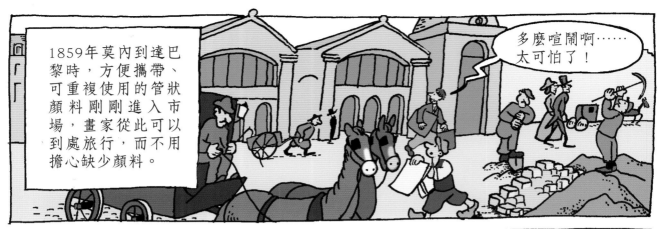

1859年莫內到達巴黎時，方便攜帶、可重複使用的管狀顏料剛剛進入市場，畫家從此可以到處旅行，而不用擔心缺少顏料。

多麼喧鬧啊……太可怕了！

在這裡，莫內拜訪了著名的風景畫家康斯坦·特羅雍。

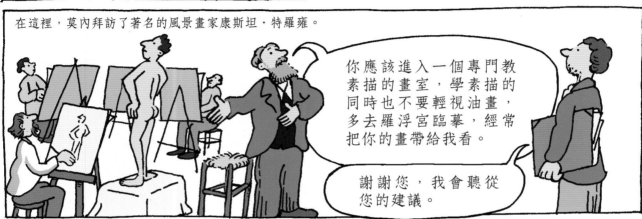

你應該進入一個專門教素描的畫室，學素描的同時也不要輕視油畫，多去羅浮宮臨摹，經常把你的畫帶給我看。

謝謝您，我會聽從您的建議。

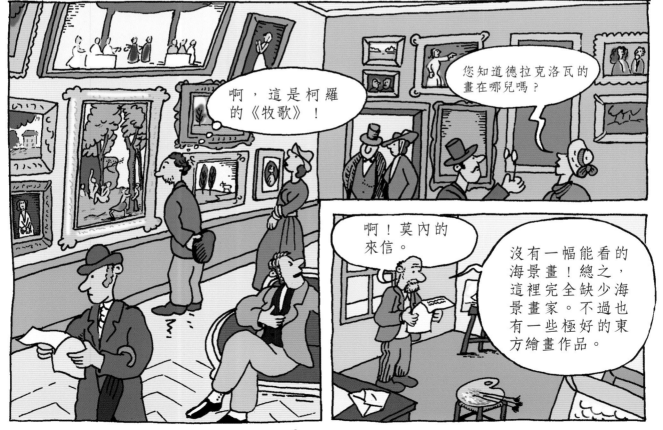

啊，這是柯羅的《牧歌》！

您知道德拉克洛瓦的畫在哪兒嗎？

啊！莫內的來信。

沒有一幅能看的海景畫！總之，這裡完全缺少海景畫家。不過也有一些極好的東方繪畫作品。

1861年，莫內前往阿爾及利亞。他是為了冒險和尋找新的風景才自願到非洲參軍的嗎？

1862年，莫內離開軍隊，返回勒阿弗爾。

快，畫筆、顏料……

他在那裡與布丹和荷蘭畫家瓊坎重逢。

眼睛，一切都發生在畫家的眼睛裡。

光線，光即一切！

光線、空間、空氣、風……

這年秋天，莫內重返巴黎。在畫家夏爾·格萊爾的畫室裡，他結識了幾位志同道合的好友：雷諾瓦、巴齊耶、西斯萊……

嘿，雷諾瓦，我們去碼頭吧……

然後去我家……

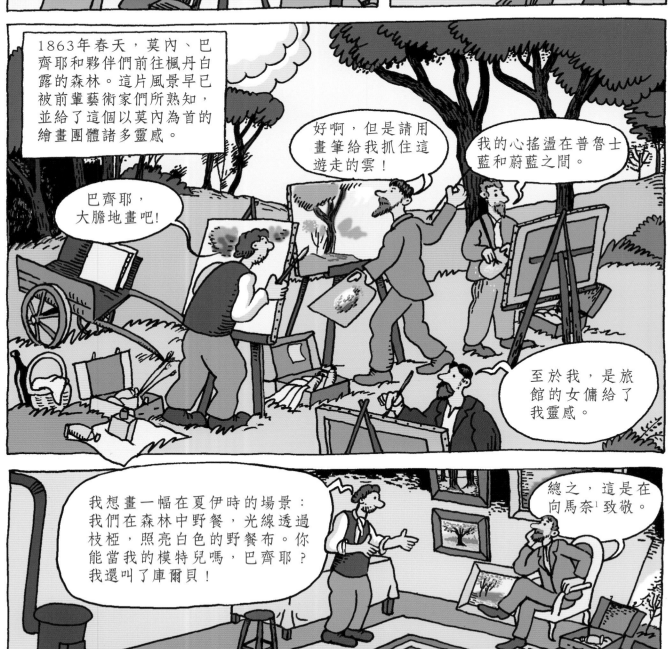

1　愛德華・馬奈（Édouard Manet，1832-1883），19 世紀印象主義的奠基人之一，代表作有《草地上的午餐》、
《奧林匹亞》。

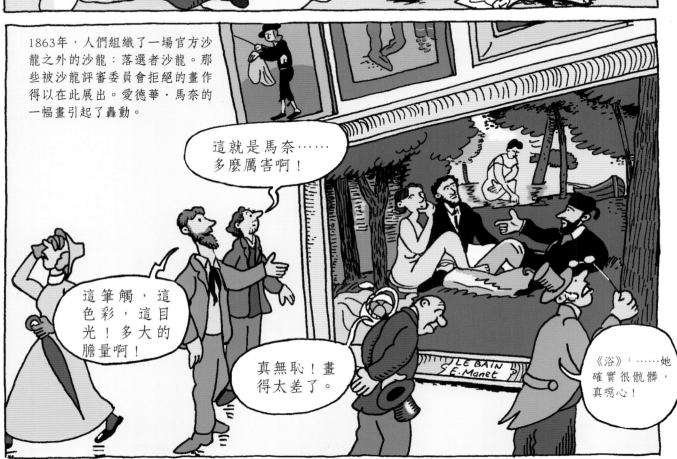

1863年，人們組織了一場官方沙龍之外的沙龍：落選者沙龍。那些被沙龍評審委員會拒絕的畫作得以在此展出。愛德華·馬奈的一幅畫引起了轟動。

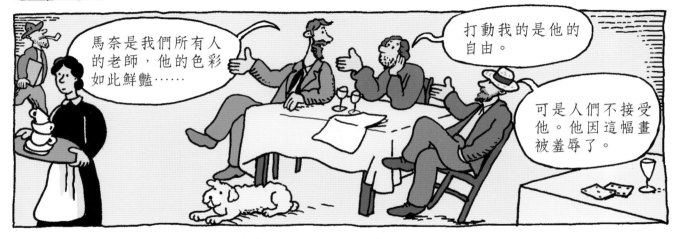

1　《浴》（Le Bain），不久之後，馬奈的這幅畫被命名為《草地上的午餐》。

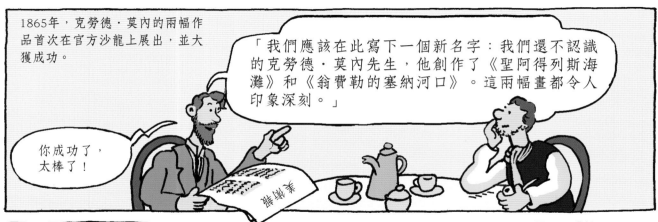

1865年，克勞德·莫內的兩幅作品首次在官方沙龍上展出，並大獲成功。

「我們應該在此寫下一個新名字：我們還不認識的克勞德·莫內先生，他創作了《聖阿得列斯海灘》和《翁費勒的塞納河口》。這兩幅畫都令人印象深刻。」

你成功了，太棒了！

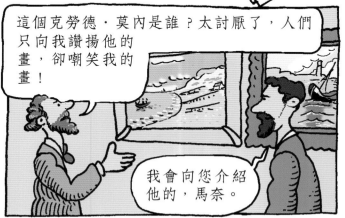

這個克勞德·莫內是誰？太討厭了，人們只向我讚揚他的畫，卻嘲笑我的畫！

我會向您介紹他的，馬奈。

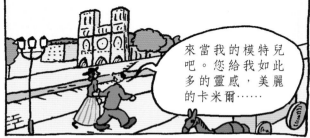

莫內沒有完成他的巨幅畫作《草地上的午餐》。一個美好的秋天過後，1866年年初，他著手進行另一個想要提交給沙龍評審委員會的專案。

來當我的模特兒吧。您給我如此多的靈感，美麗的卡米爾……

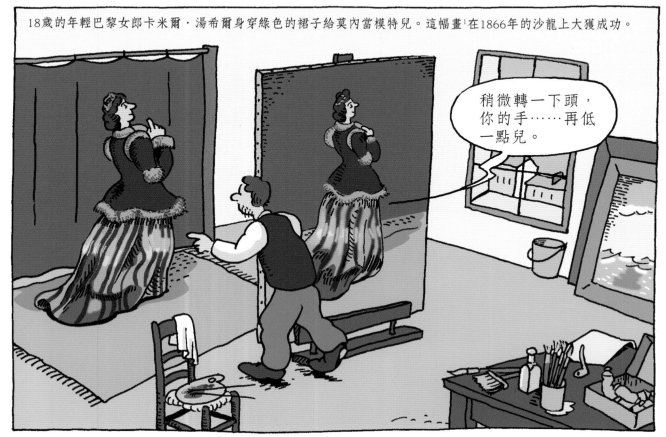

18歲的年輕巴黎女郎卡米爾·湯希爾身穿綠色的裙子給莫內當模特兒。這幅畫[1]在1866年的沙龍上大獲成功。

稍微轉一下頭，你的手……再低一點兒。

1　指《綠衣女子》（La Femme à la Robe Verte），莫內以卡米爾為模特兒畫的全身像。

終於，馬奈和莫內見面了。之後，兩個人結成了亦師亦友的關係。

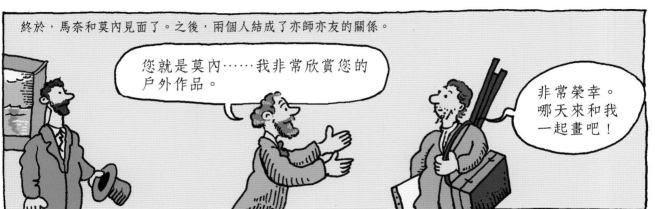

您就是莫內……我非常欣賞您的戶外作品。

非常榮幸。哪天來和我一起畫吧！

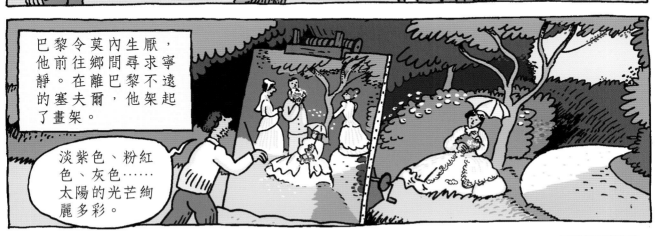

巴黎令莫內生厭，他前往鄉間尋求寧靜。在離巴黎不遠的塞夫爾，他架起了畫架。

淡紫色、粉紅色、灰色……太陽的光芒絢麗多彩。

哎呀，《花園裡的女人們》被沙龍評審委員會拒絕了，雷諾瓦、巴齊耶、畢沙羅、西斯萊的畫也都如此。

所有好的畫作都被拒絕了。

是否應該請求組織一場落選者沙龍呢？

對我來說，一切都結束了，我再也不往沙龍送任何東西了！

巴齊耶用2500法郎購買了《花園裡的女人們》，即使有他的資助，莫內依舊缺錢。他回到了勒阿弗爾的家中。諾曼第海岸是他不竭的靈感源泉。

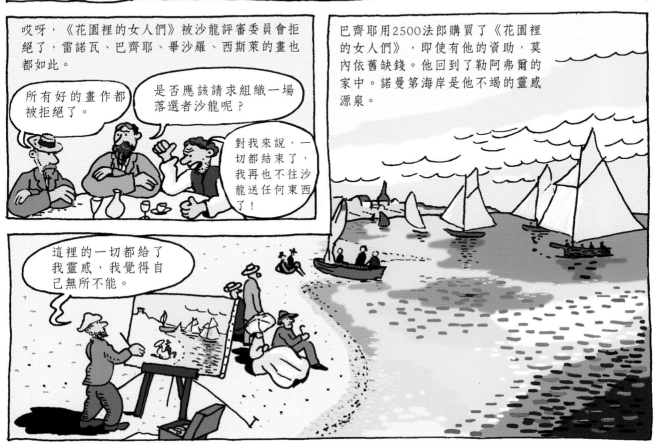

這裡的一切都給了我靈感，我覺得自己無所不能。

克勞德·莫內的伴侶卡米爾·湯希爾留在了巴黎，1867年8月8日生下了他們的第一個兒子，尚。

哇——

卡米爾，我得返回勒阿弗爾。高第貝先生向我訂了一幅肖像畫。你知道，他給的價錢不菲。

好，別擔心我們。

莫內痛苦不堪，他一貧如洗，和家人分離。他在諾曼第的海邊畫了無數張油畫。在1868年到1869年的冬天，他和卡米爾、尚一起來到埃特勒塔。

風真大！這裡的一切都很陌生。我現在窮困潦倒……我應該畫畫。

1869年6月，悲慘至極的莫內重返巴黎。所有的畫都被沙龍拒絕了，而且他身無分文，缺少畫布和顏料。他必須待在巴黎附近，在商人和收藏家的周圍。他定居在布吉瓦爾的塞納河畔，離好友雷諾瓦和畢沙羅不遠。

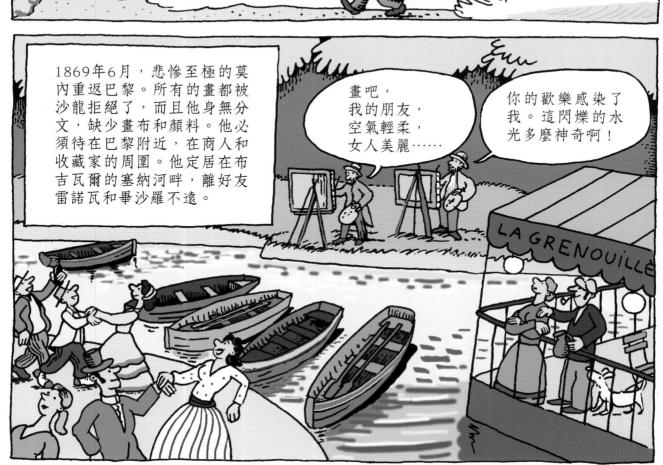

畫吧，我的朋友，空氣輕柔，女人美麗……

你的歡樂感染了我。這閃爍的水光多麼神奇啊！

LA GRENOUILLE

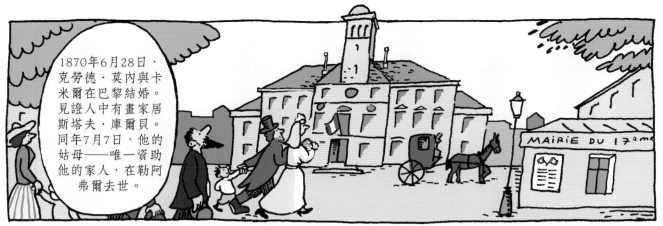

1870年6月28日，克勞德·莫內與卡米爾在巴黎結婚。見證人中有畫家居斯塔夫·庫爾貝。同年7月7日，他的姑母——唯一資助他的家人，在勒阿弗爾去世。

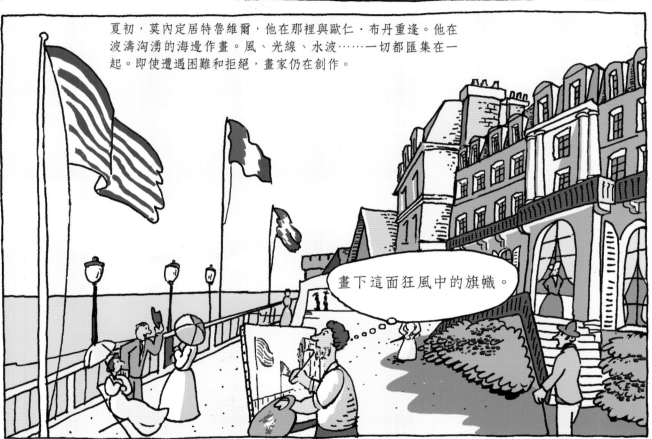

夏初，莫內定居特魯維爾，他在那裡與歐仁·布丹重逢。他在波濤洶湧的海邊作畫。風、光線、水波……一切都匯集在一起。即使遭遇困難和拒絕，畫家仍在創作。

畫下這面狂風中的旗幟。

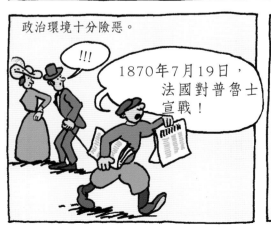

政治環境十分險惡。

!!!

1870年7月19日，法國對普魯士宣戰！

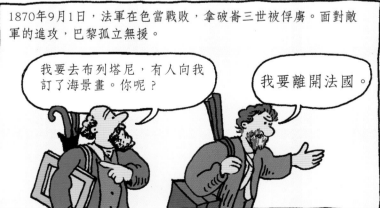

1870年9月1日，法軍在色當戰敗，拿破崙三世被俘虜。面對敵軍的進攻，巴黎孤立無援。

我要去布列塔尼，有人向我訂了海景畫。你呢？

我要離開法國。

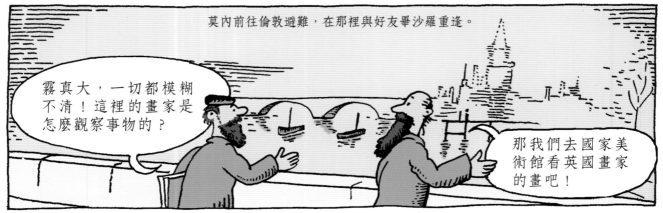

莫內前往倫敦避難，在那裡與好友畢沙羅重逢。

霧真大，一切都模糊不清！這裡的畫家是怎麼觀察事物的？

那我們去國家美術館看英國畫家的畫吧！

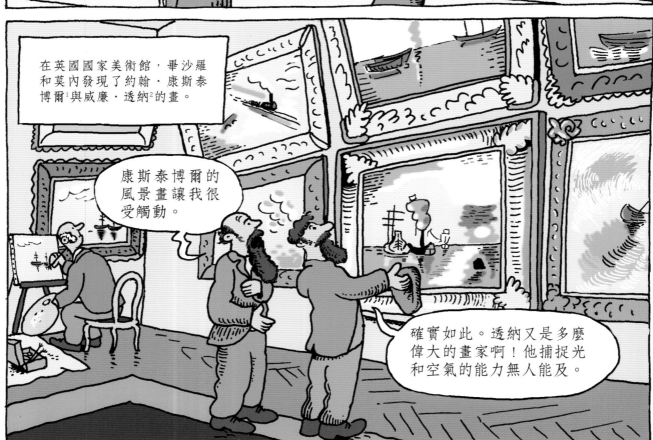

在英國國家美術館，畢沙羅和莫內發現了約翰・康斯泰博爾[1]與威廉・透納[2]的畫。

康斯泰博爾的風景畫讓我很受觸動。

確實如此。透納又是多麼偉大的畫家啊！他捕捉光和空氣的能力無人能及。

從法國傳來了壞消息。莫內的好友、尚的教父、自願參軍的弗雷德里克・巴齊耶死於戰場。

卡米爾和尚在倫敦與莫內團聚。

爸爸！

1　約翰・康斯泰博爾（John Constable，1776-1837），英國皇家美術學院院士，19世紀英國偉大的風景畫家。
2　威廉・透納（William Turner，1775-1851），以擅於描繪光與空氣的微妙關係而聞名於世。

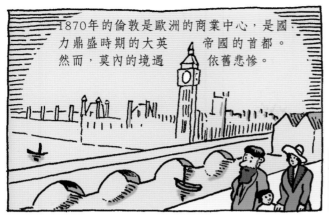

1870年的倫敦是歐洲的商業中心，是國力鼎盛時期的大英帝國的首都。然而，莫內的境遇依舊悲慘。

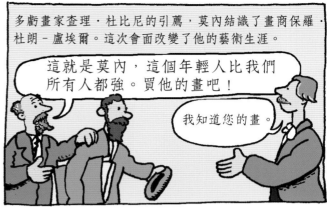

多虧畫家查理·杜比尼的引薦，莫內結識了畫商保羅·杜朗－盧埃爾。這次會面改變了他的藝術生涯。

這就是莫內，這個年輕人比我們所有人都強。買他的畫吧！

我知道您的畫。

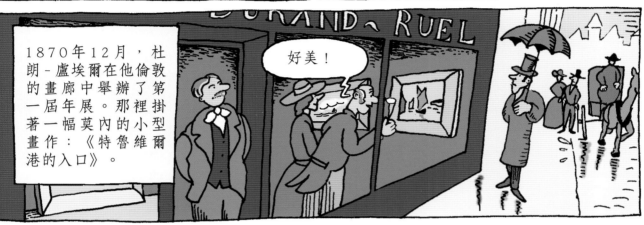

1870年12月，杜朗－盧埃爾在他倫敦的畫廊中舉辦了第一屆年展。那裡掛著一幅莫內的小型畫作：《特魯維爾港的入口》。

好美！

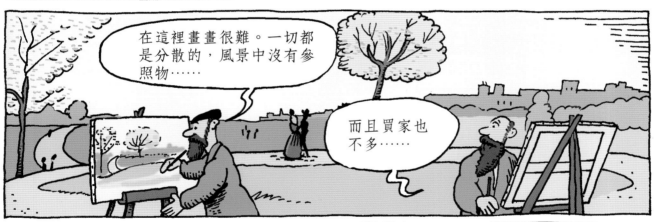

在這裡畫畫很難。一切都是分散的，風景中沒有參照物……

而且買家也不多……

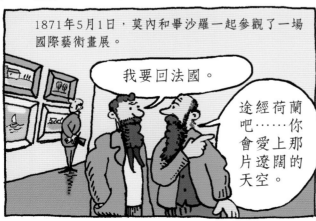

1871年5月1日，莫內和畢沙羅一起參觀了一場國際藝術畫展。

我要回法國。

途經荷蘭吧……你會愛上那片遼闊的天空。

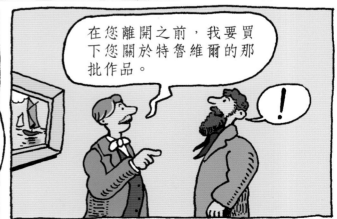

在您離開之前，我要買下您關於特魯維爾的那批作品。

！

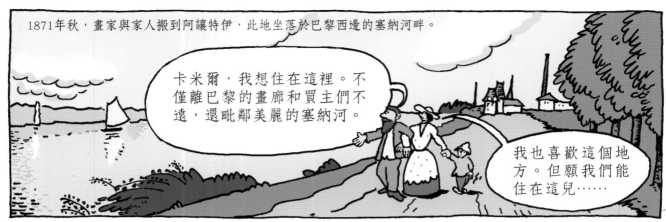

1871年秋，畫家與家人搬到阿讓特伊，此地坐落於巴黎西邊的塞納河畔。

卡米爾，我想住在這裡。不僅離巴黎的畫廊和買主們不遠，還毗鄰美麗的塞納河。

我也喜歡這個地方。但願我們能住在這兒……

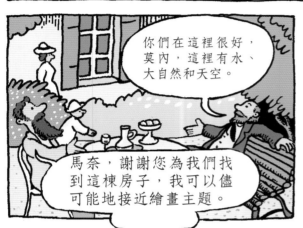

你們在這裡很好，莫內，這裡有水、大自然和天空。

馬奈，謝謝您為我們找到這棟房子，我可以儘可能地接近繪畫主題。

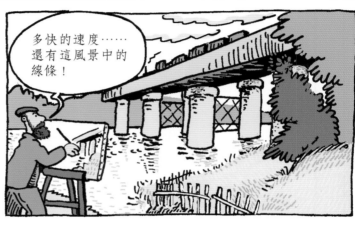

多快的速度……還有這風景中的線條！

在阿讓特伊周圍，莫內發現了很多明亮的風景，這使得他能夠探索戶外寫生的所有可能性。1873年夏天，他畫下了家人在罌粟花田中散步的場景。

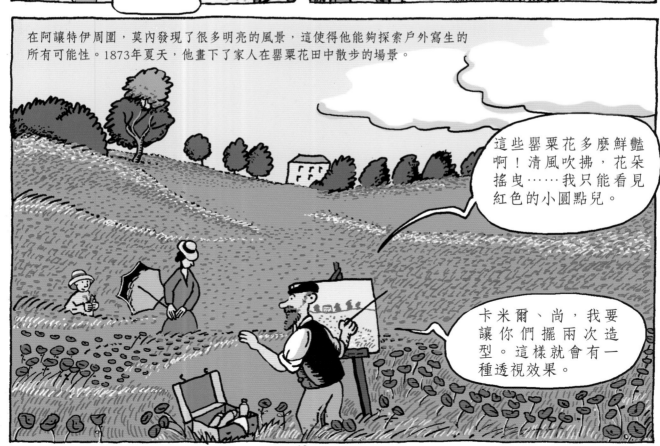

這些罌粟花多麼鮮豔啊！清風吹拂，花朵搖曳……我只能看見紅色的小圓點兒。

卡米爾、尚，我要讓你們擺兩次造型。這樣就會有一種透視效果。

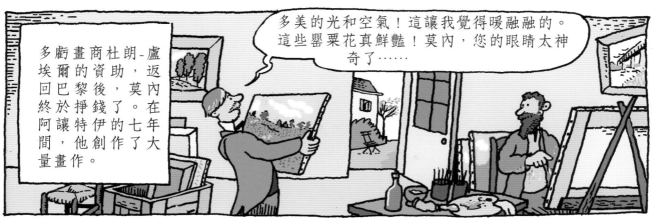

多虧畫商杜朗-盧埃爾的資助,返回巴黎後,莫內終於掙錢了。在阿讓特伊的七年間,他創作了大量畫作。

多美的光和空氣!這讓我覺得暖融融的。這些罌粟花真鮮豔!莫內,您的眼睛太神奇了⋯⋯

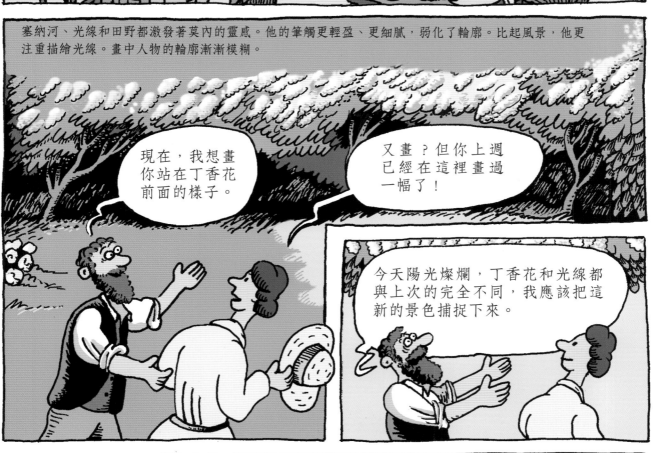

塞納河、光線和田野都激發著莫內的靈感。他的筆觸更輕盈、更細膩,弱化了輪廓。比起風景,他更注重描繪光線。畫中人物的輪廓漸漸模糊。

現在,我想畫你站在丁香花前面的樣子。

又畫?但你上週已經在這裡畫過一幅了!

今天陽光燦爛,丁香花和光線都與上次的完全不同,我應該把這新的景色捕捉下來。

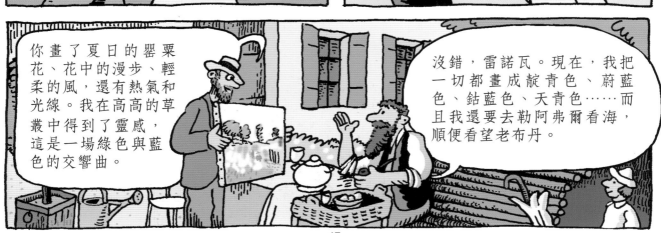

你畫了夏日的罌粟花、花中的漫步、輕柔的風,還有熱氣和光線。我在高高的草叢中得到了靈感,這是一場綠色與藍色的交響曲。

沒錯,雷諾瓦。現在,我把一切都畫成靛青色、蔚藍色、鈷藍色、天青色⋯⋯而且我還要去勒阿弗爾看海,順便看望老布丹。

莫內在阿讓特伊買了一艘舊船，把它改造成了浮動的畫室。這樣，他就能在河上工作，觀察水面上的光線，畫河岸、橋樑、駁船……愛德華·馬奈有時和他一起。

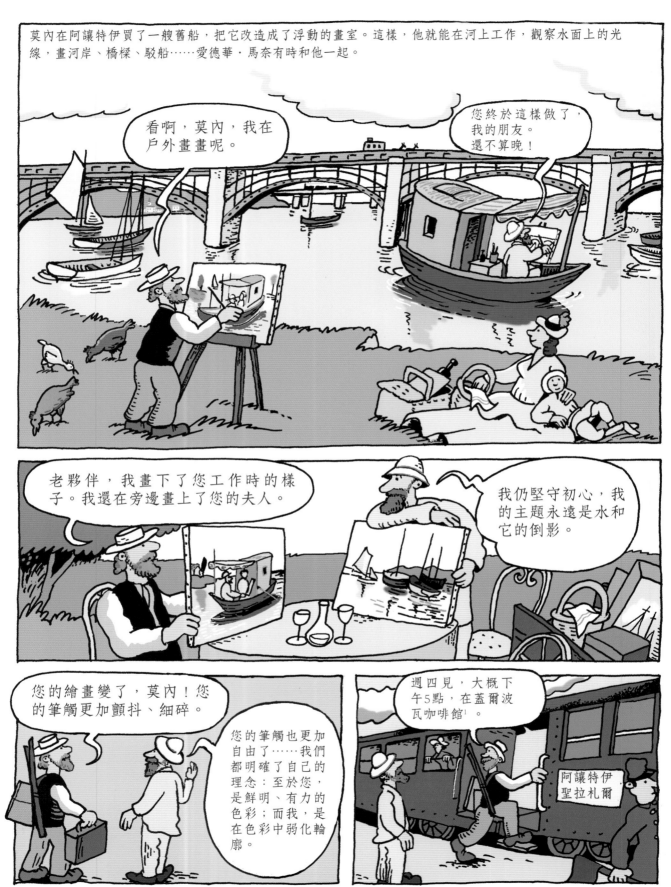

1　蓋爾波瓦咖啡館 (Café Guerbois)，是 19 世紀末藝術家們聚集的地方，甚至成為他們作品的主題。

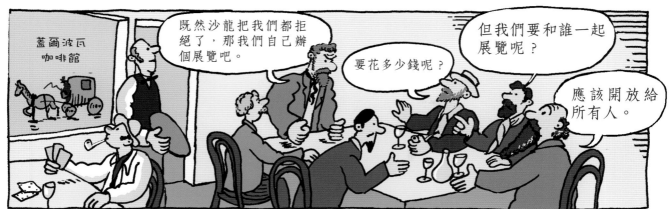

蓋爾波瓦咖啡館

既然沙龍把我們都拒絕了，那我們自己辦個展覽吧。

要花多少錢呢？

但我們要和誰一起展覽呢？

應該開放給所有人。

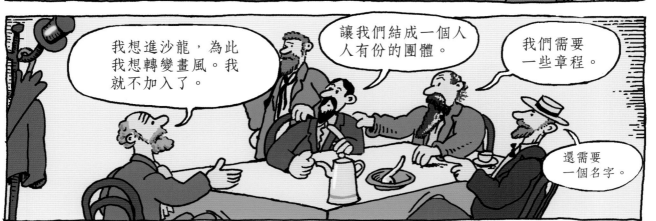

我想進沙龍，為此我想轉變畫風。我就不加入了。

讓我們結成一個人人有份的團體。

我們需要一些章程。

還需要一個名字。

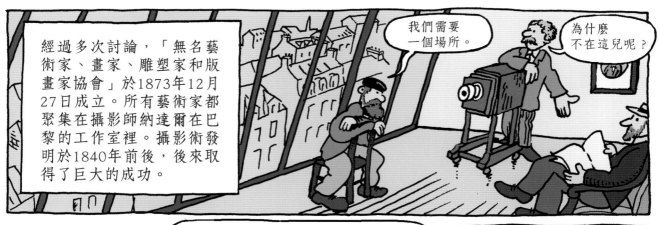

經過多次討論，「無名藝術家、畫家、雕塑家和版畫家協會」於1873年12月27日成立。所有藝術家都聚集在攝影師納達爾在巴黎的工作室裡。攝影術發明於1840年前後，後來取得了巨大的成功。

我們需要一個場所。

為什麼不在這兒呢？

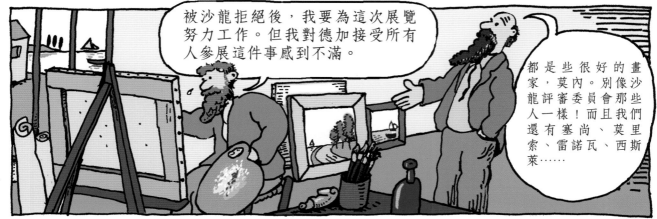

被沙龍拒絕後，我要為這次展覽努力工作。但我對德加接受所有人參展這件事感到不滿。

都是些很好的畫家，莫內。別像沙龍評審委員會那些人一樣！而且我們還有塞尚、莫里索、雷諾瓦、西斯萊……

1874年春天，30位藝術家參加了在納達爾的工作室裡舉辦的展覽，其中包括德加、莫內、布丹、畢沙羅、塞尚、雷諾瓦、莫里索……在這間擁有巨大玻璃窗的明亮展廳中，展出了165件風格各異的作品。

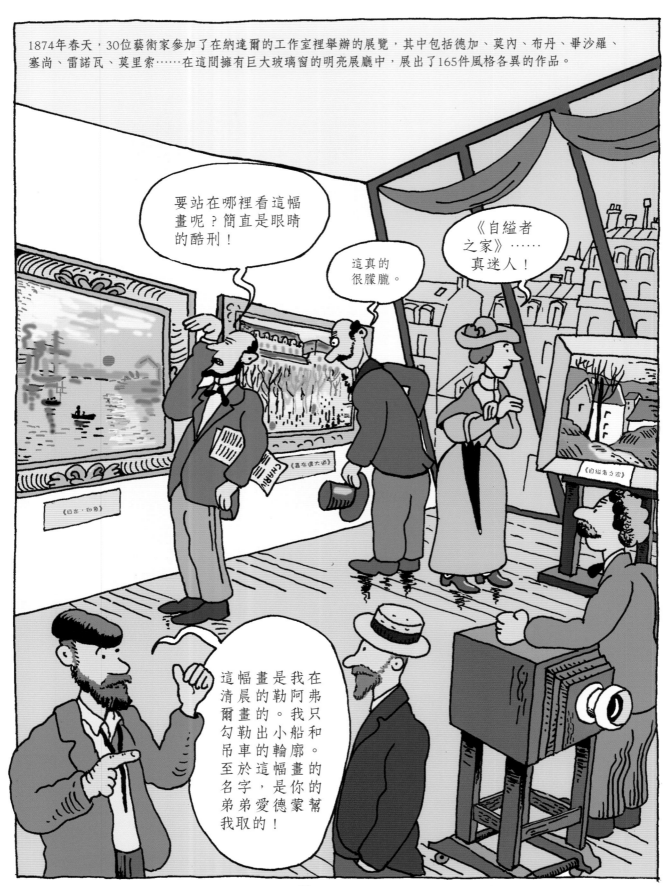

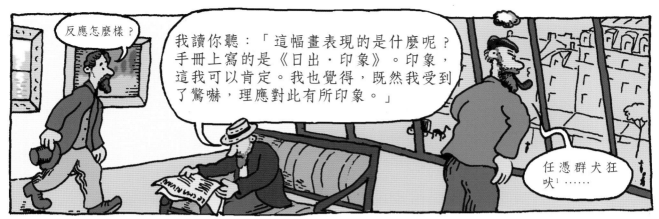

反應怎麼樣？

我讀你聽：「這幅畫表現的是什麼呢？手冊上寫的是《日出·印象》。印象，這我可以肯定。我也覺得，既然我受到了驚嚇，理應對此有所印象。」

任憑群犬狂吠[1]……

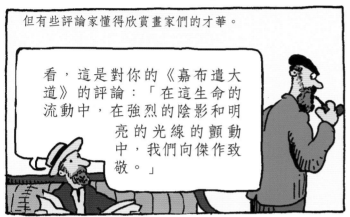

但有些評論家懂得欣賞畫家們的才華。

看，這是對你的《嘉布遣大道》的評論：「在這生命的流動中，在強烈的陰影和明亮的光線的顫動中，我們向傑作致敬。」

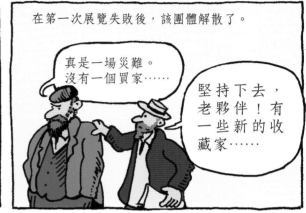

在第一次展覽失敗後，該團體解散了。

真是一場災難。沒有一個買家……

堅持下去，老夥伴！有一些新的收藏家……

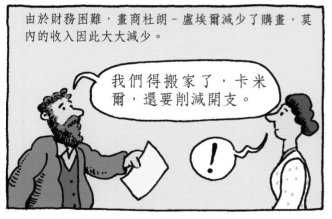

由於財務困難，畫商杜朗－盧埃爾減少了購畫，莫內的收入因此大大減少。

我們得搬家了，卡米爾，還要削減開支。

！

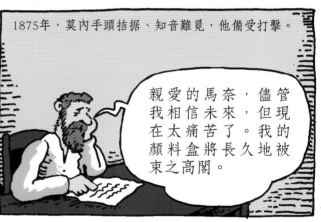

1875年，莫內手頭拮据、知音難覓，他備受打擊。

親愛的馬奈，儘管我相信未來，但現在太痛苦了。我的顏料盒將長久地被束之高閣。

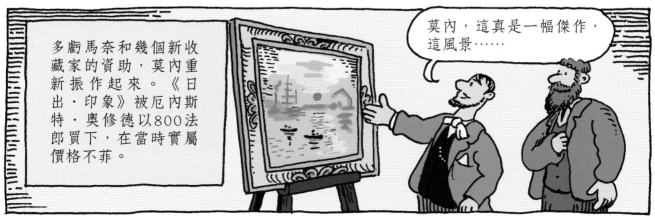

多虧馬奈和幾個新收藏家的資助，莫內重新振作起來。《日出·印象》被厄內斯特·奧修德以800法郎買下，在當時實屬價格不菲。

莫內，這真是一幅傑作，這風景……

1 「任憑群犬狂吠，商隊依然前進。」諺語，比喻不理睬別人的非難，我行我素。

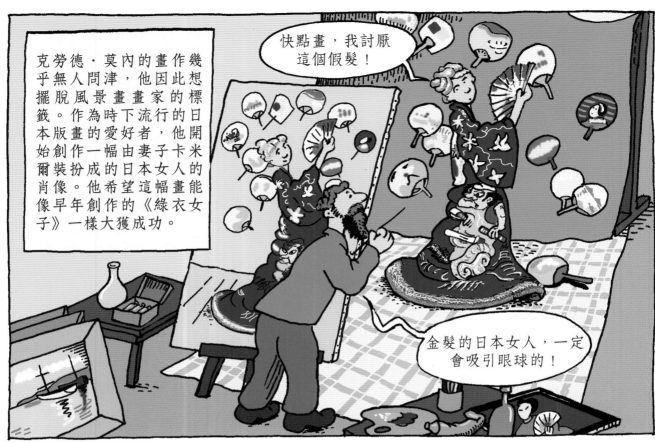

克勞德·莫內的畫作幾乎無人問津，他因此想擺脫風景畫畫家的標籤。作為時下流行的日本版畫的愛好者，他開始創作一幅由妻子卡米爾裝扮成的日本女人的肖像。他希望這幅畫能像早年創作的《綠衣女子》一樣大獲成功。

快點畫，我討厭這個假髮！

金髮的日本女人，一定會吸引眼球的！

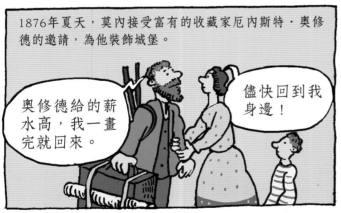

1876年夏天，莫內接受富有的收藏家厄內斯特·奧修德的邀請，為他裝飾城堡。

奧修德給的薪水高，我一畫完就回來。

儘快回到我身邊！

歡迎您，大師。我們非常榮幸接待一位像您這樣的天才。

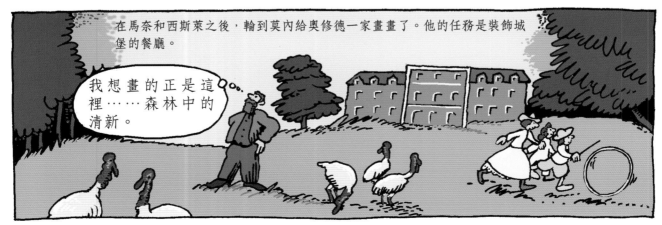

在馬奈和西斯萊之後，輪到莫內給奧修德一家畫畫了。他的任務是裝飾城堡的餐廳。

我想畫的正是這裡……森林中的清新。

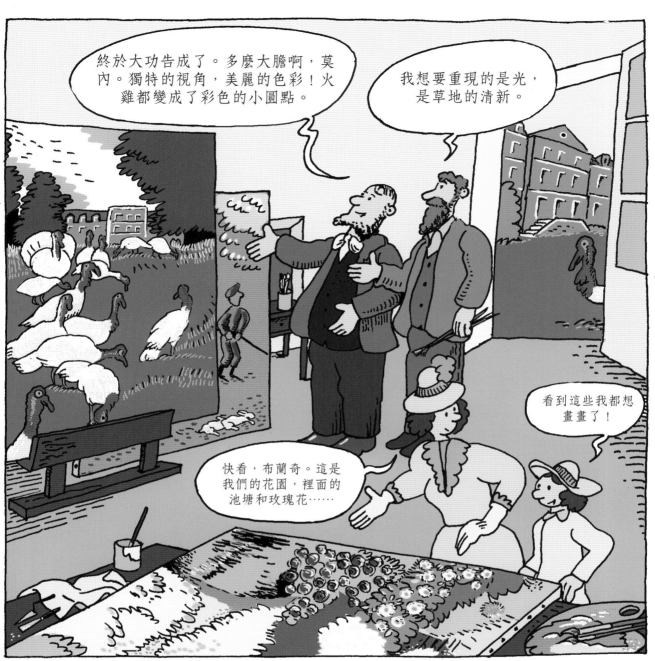

終於大功告成了。多麼大膽啊,莫內。獨特的視角,美麗的色彩!火雞都變成了彩色的小圓點。

我想要重現的是光,是草地的清新。

看到這些我都想畫畫了!

快看,布蘭奇。這是我們的花園,裡面的池塘和玫瑰花……

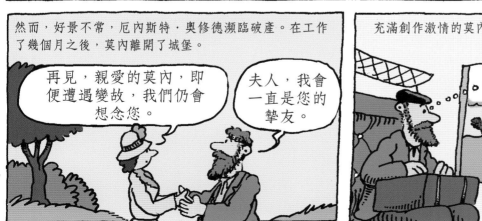

然而,好景不常,厄內斯特·奧修德瀕臨破產。在工作了幾個月之後,莫內離開了城堡。

再見,親愛的莫內,即便遭遇變故,我們仍會想念您。

夫人,我會一直是您的摯友。

充滿創作激情的莫內返回阿讓特伊。

這縷輕煙非常迷人……我看到了什麼?是樹木還是幽靈?

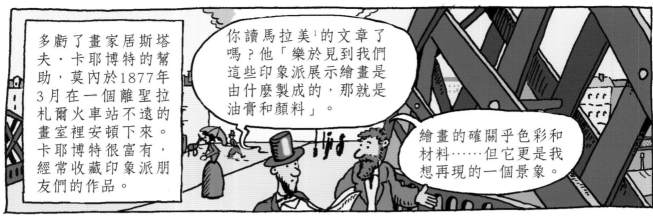

多虧了畫家居斯塔夫‧卡耶博特的幫助，莫內於1877年3月在一個離聖拉札爾火車站不遠的畫室裡安頓下來。卡耶博特很富有，經常收藏印象派朋友們的作品。

你讀馬拉美[1]的文章了嗎？他「樂於見到我們這些印象派展示繪畫是由什麼製成的，那就是油膏和顏料」。

繪畫的確關乎色彩和材料⋯⋯但它更是我想再現的一個景象。

繪畫也是一種幻象，兩者互不干擾。

有時會干擾的！看看傑洛姆[2]的畫，他不是畫家而是故事大王，還是個糟糕的故事大王。

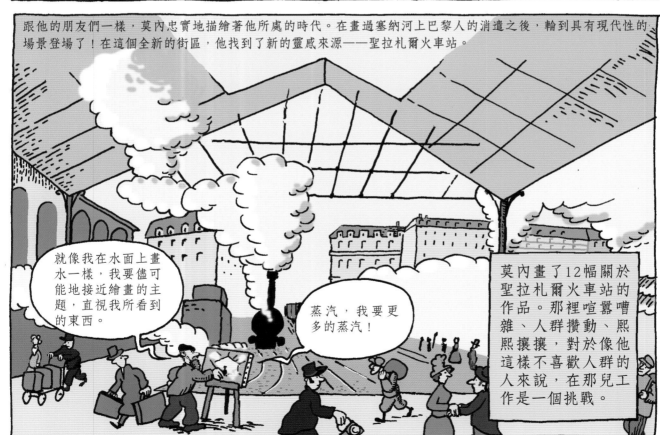

跟他的朋友們一樣，莫內忠實地描繪著他所處的時代。在畫過塞納河上巴黎人的消遣之後，輪到具有現代性的場景登場了！在這個全新的街區，他找到了新的靈感來源——聖拉札爾火車站。

就像我在水面上畫水一樣，我要儘可能地接近繪畫的主題，直視我所看到的東西。

蒸汽，我要更多的蒸汽！

莫內畫了12幅關於聖拉札爾火車站的作品。那裡喧囂嘈雜、人群攢動、熙熙攘攘，對於像他這樣不喜歡人群的人來說，在那兒工作是一個挑戰。

1　斯特芳‧馬拉美（Stéphane Mallarmé，1842-1898），法國象徵主義詩人和散文家。
2　尚－李奧‧傑洛姆（Jean-Léon Gérôme，1824-1904），法國19世紀歷史畫畫家，是新興的印象派繪畫的強烈反對者。

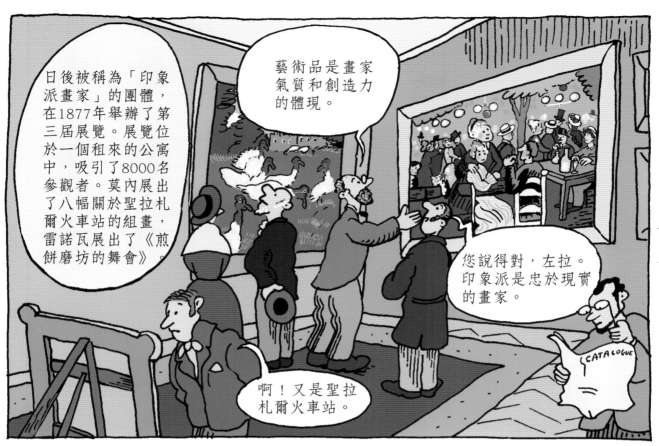

日後被稱為「印象派畫家」的團體，在1877年舉辦了第三屆展覽。展覽位於一個租來的公寓中，吸引了8000名參觀者。莫內展出了八幅關於聖拉札爾火車站的組畫，雷諾瓦展出了《煎餅磨坊的舞會》。

藝術品是畫家氣質和創造力的體現。

您說得對，左拉。印象派是忠於現實的畫家。

啊！又是聖拉札爾火車站。

雖然得到了一些讚美之詞，但是展覽並沒有成功。

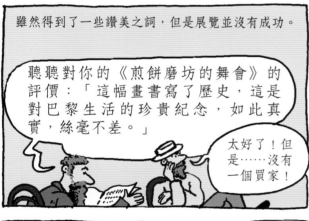

聽聽對你的《煎餅磨坊的舞會》的評價：「這幅畫書寫了歷史，這是對巴黎生活的珍貴紀念，如此真實，絲毫不差。」

太好了！但是……沒有一個買家！

愛彌爾·左拉支持印象派畫家。不過，莫內依舊缺錢。

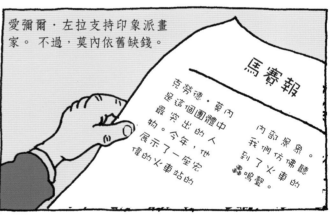

馬賽報

克勞德·莫內是這個團體中最突出的人物。今年，他展示了一座宏偉的火車站的內部景象。我們仿佛聽到了火車的轟鳴聲。

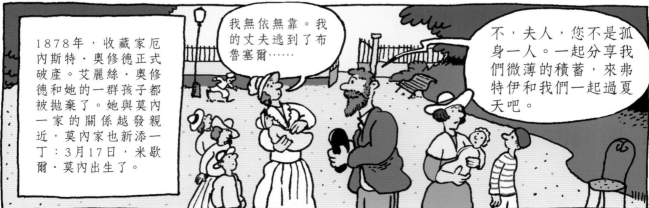

1878年，收藏家厄內斯特·奧修德正式破產。艾麗絲·奧修德和她的一群孩子都被拋棄了。她與莫內一家的關係越發親近，莫內家也新添一丁：3月17日，米歇爾·莫內出生了。

我無依無靠。我的丈夫逃到了布魯塞爾……

不，夫人，您不是孤身一人。一起分享我們微薄的積蓄，來弗特伊和我們一起過夏天吧。

在弗特伊，莫內重新見到了塞納河、山丘和草地。不同季節、不同時間的河流成了他風景畫的主題。

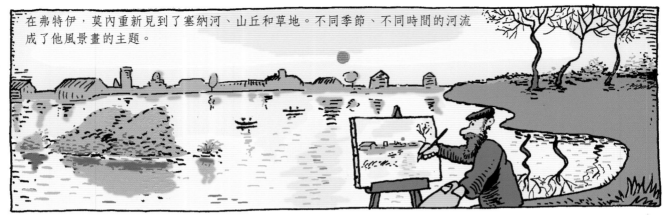

孤獨的莫內違心地接受了第四屆畫展的邀請，參展的還有畢沙羅、德加，以及保羅·高更，他是畢沙羅的學生。

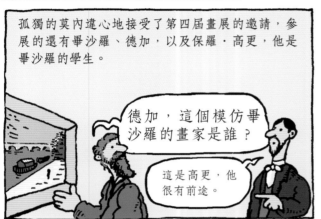

德加，這個模仿畢沙羅的畫家是誰？

這是高更，他很有前途。

評論界對畫家發起了猛烈的抨擊。更令人痛心的是，愛彌爾·左拉拋棄了他的印象派朋友們。

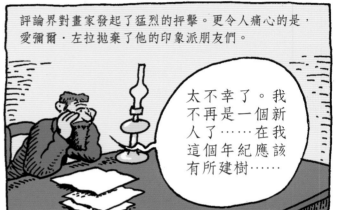

太不幸了。我不再是一個新人了……在我這個年紀應該有所建樹……

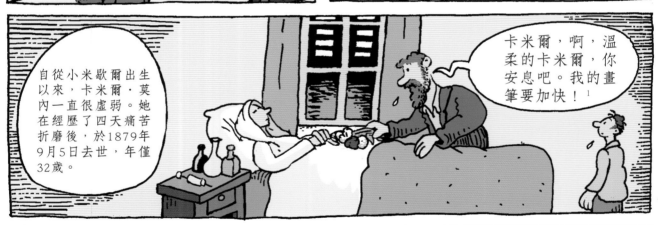

自從小米歇爾出生以來，卡米爾·莫內一直很虛弱。她在經歷了四天痛苦折磨後，於1879年9月5日去世，年僅32歲。

卡米爾，啊，溫柔的卡米爾，你安息吧。我的畫筆要加快！[1]

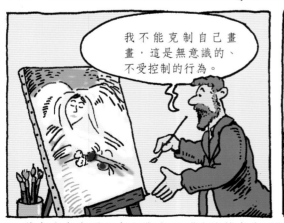

我不能克制自己畫畫，這是無意識的、不受控制的行為。

在孩子們的圍繞下，莫內的生活重回正軌。艾麗絲·奧修德和她的孩子們與莫內住在了一起。畫家從此要照顧兩個家庭。

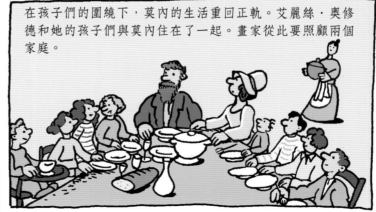

1　莫內在卡米爾彌留之際畫下《臨終的卡米爾》。

弗特伊的冬天很冷。塞納河先是冰封，之後又融化。莫內描繪著這些氣候現象。他的主題始終如一：原野、河流和植物。唯一的區別在於視角、時間和顏色的不同。

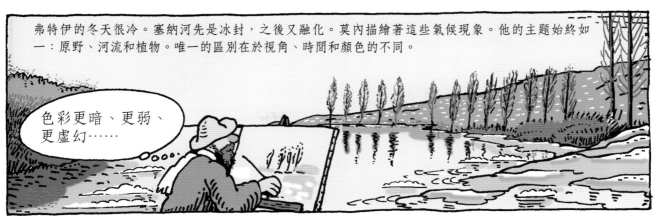

色彩更暗、更弱、更虛幻……

莫內一直缺錢。他的失敗使他灰心喪氣。他決定重新面對沙龍評審委員會，但只有一幅畫被接受了。

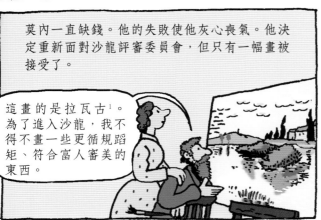

這畫的是拉瓦古[1]。為了進入沙龍，我不得不畫一些更循規蹈矩、符合富人審美的東西。

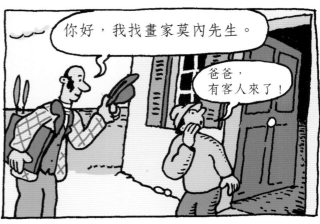

你好，我找畫家莫內先生。

爸爸，有客人來了！

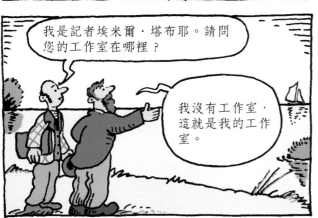

我是記者埃米爾·塔布耶。請問您的工作室在哪裡？

我沒有工作室，這就是我的工作室。

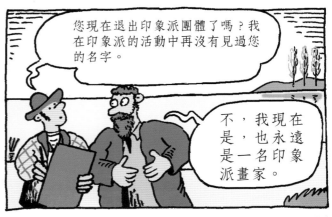

您現在退出印象派團體了嗎？我在印象派的活動中再沒有見過您的名字。

不，我現在是，也永遠是一名印象派畫家。

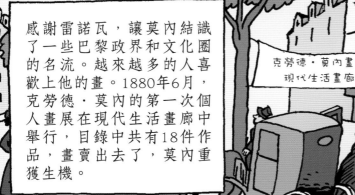

感謝雷諾瓦，讓莫內結識了一些巴黎政界和文化圈的名流。越來越多的人喜歡上他的畫。1880年6月，克勞德·莫內的第一次個人畫展在現代生活畫廊中舉行，目錄中共有18件作品，畫賣出去了，莫內重獲生機。

克勞德·莫內畫展
現代生活畫廊

快看！這是萊昂·甘必大[2]。

1　塞納河邊的一個小村莊，莫內於 1880 年在此創作了《拉瓦古的塞納河》（La Seine à Lavacourt）。
2　萊昂·甘必大（Léon Gambetta，1838-1882），法國共和派政治家，1881年至1882年被任命為法國總理兼外交部長。

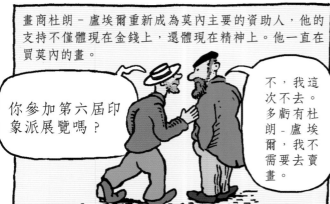

畫商杜朗-盧埃爾重新成為莫內主要的資助人，他的支持不僅體現在金錢上，還體現在精神上。他一直在買莫內的畫。

你參加第六屆印象派展覽嗎？

不，我這次不去。多虧有杜朗-盧埃爾，我不需要去賣畫。

聯合總銀行[1]股票暴跌：金融危機蔓延！

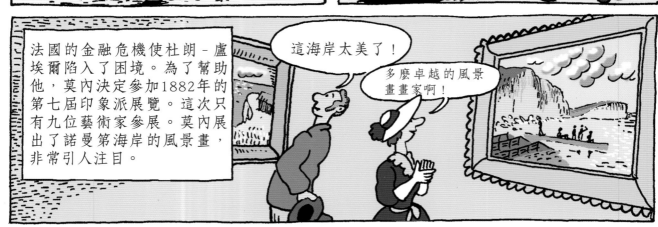

法國的金融危機使杜朗-盧埃爾陷入了困境。為了幫助他，莫內決定參加1882年的第七屆印象派展覽。這次只有九位藝術家參展。莫內展出了諾曼第海岸的風景畫，非常引人注目。

這海岸太美了！

多麼卓越的風景畫畫家啊！

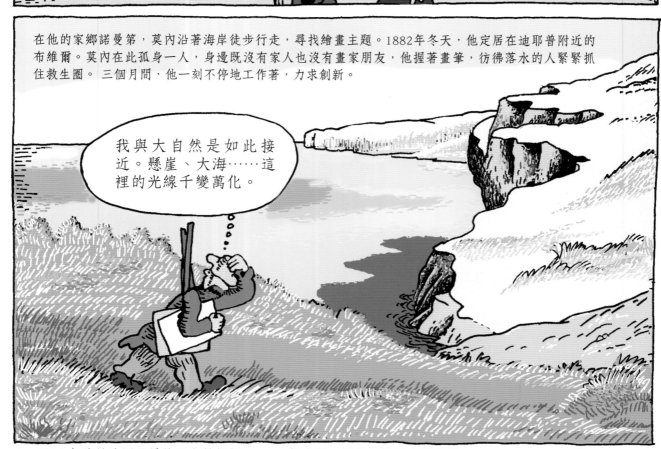

在他的家鄉諾曼第，莫內沿著海岸徒步行走，尋找繪畫主題。1882年冬天，他定居在迪耶普附近的布維爾。莫內在此孤身一人，身邊既沒有家人也沒有畫家朋友，他握著畫筆，彷彿落水的人緊緊抓住救生圈。三個月間，他一刻不停地工作著，力求創新。

我與大自然是如此接近。懸崖、大海……這裡的光線千變萬化。

1 1875年建於法國里昂的天主教銀行，1882年破產，引發了法國金融危機。

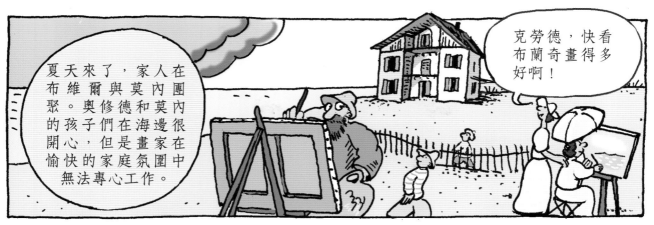

夏天來了，家人在布維爾與莫內團聚。奧修德和莫內的孩子們在海邊很開心，但是畫家在愉快的家庭氛圍中無法專心工作。

克勞德，快看布蘭奇畫得多好啊！

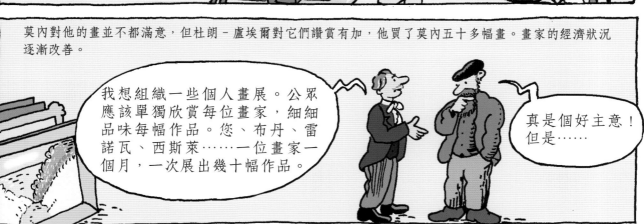

莫內對他的畫並不都滿意，但杜朗－盧埃爾對它們讚賞有加，他買了莫內五十多幅畫。畫家的經濟狀況逐漸改善。

我想組織一些個人畫展。公眾應該單獨欣賞每位畫家，細細品味每幅作品。您、布丹、雷諾瓦、西斯萊……一位畫家一個月，一次展出幾十幅作品。

真是個好主意！但是……

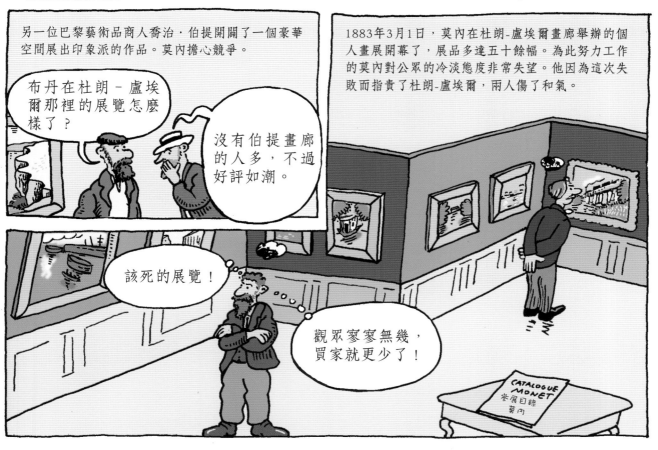

另一位巴黎藝術品商人喬治·伯提開闢了一個豪華空間展出印象派的作品。莫內擔心競爭。

布丹在杜朗－盧埃爾那裡的展覽怎麼樣了？

沒有伯提畫廊的人多，不過好評如潮。

1883年3月1日，莫內在杜朗-盧埃爾畫廊舉辦的個人畫展開幕了，展品多達五十餘幅。為此努力工作的莫內對公眾的冷淡態度非常失望。他因為這次失敗而指責了杜朗-盧埃爾，兩人傷了和氣。

該死的展覽！

觀眾寥寥無幾，買家就更少了！

CATALOGUE MONET
參展目錄
莫內

克勞德·莫內很想找到一個能和艾麗絲·奧修德，以及他們的大家庭長久定居的地方。他在塞納河谷中探索著，一直來到吉維尼——諾曼第大區的一個小村莊，靠近維爾農。

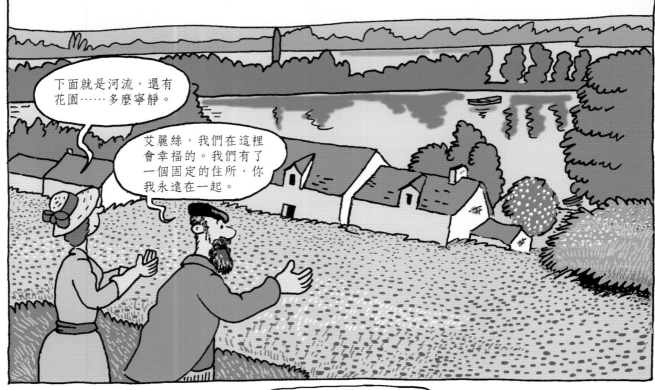

下面就是河流，還有花園……多麼寧靜。

艾麗絲，我們在這裡會幸福的。我們有了一個固定的住所，你我永遠在一起。

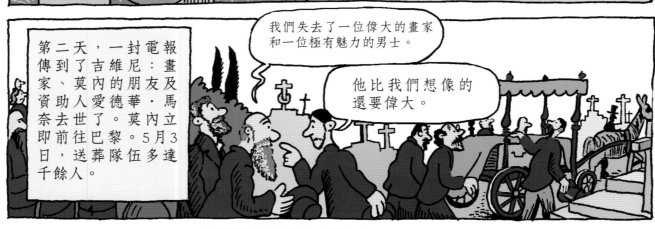

第二天，一封電報傳到了吉維尼：畫家、莫內的朋友及資助人愛德華·馬奈去世了。莫內立即前往巴黎。5月3日，送葬隊伍多達千餘人。

我們失去了一位偉大的畫家和一位極有魅力的男士。

他比我們想像的還要偉大。

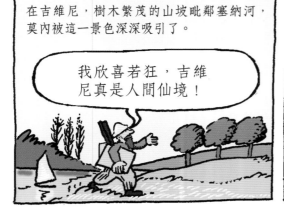

在吉維尼，樹木繁茂的山坡毗鄰塞納河，莫內被這一景色深深吸引了。

我欣喜若狂，吉維尼真是人間仙境！

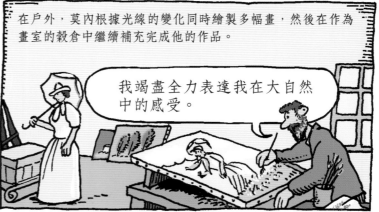

在戶外，莫內根據光線的變化同時繪製多幅畫，然後在作為畫室的穀倉中繼續補充完成他的作品。

我竭盡全力表達我在大自然中的感受。

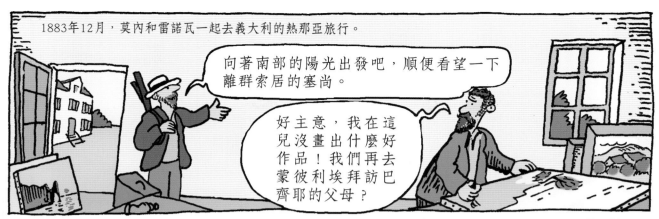
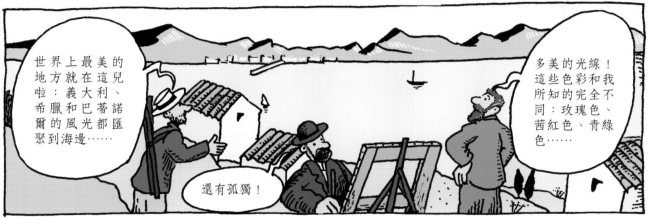

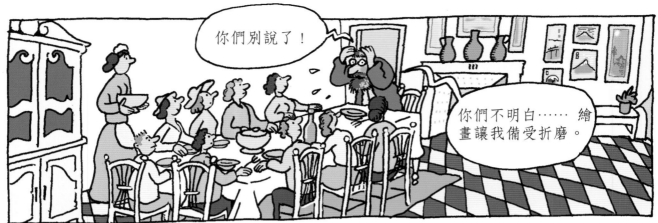

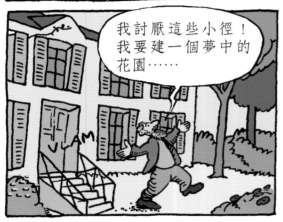

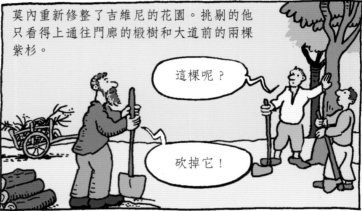

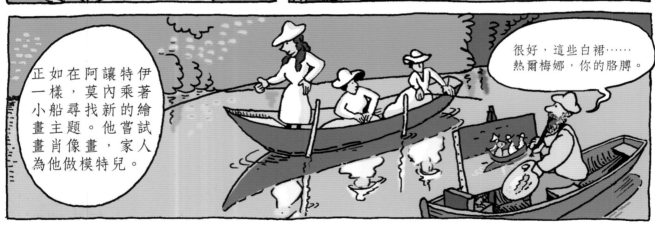

1886年，莫內前往貝勒島。布列塔尼地區很受人們歡迎，布丹、雷諾瓦還有高更都在此定居。莫內一刻不停地工作，兩個月間畫了39幅畫。

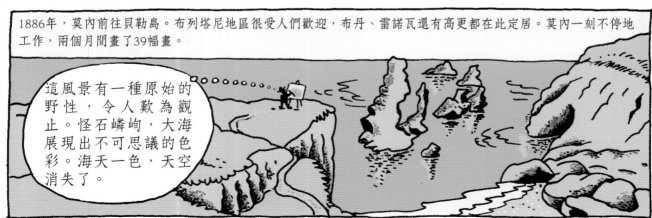

在巴黎，莫內和喬治‧克里孟梭結下了深厚而持久的友誼。克里孟梭鍾愛藝術，還管理著一家報社，領導著一個政黨。

沒人明白我在貝勒島做的事，我在暴風雨中一遍又一遍地刮著畫布……

繪畫不是為了得到他人的理解，而是使人自由！

莫內沒有參加1886年印象派的最後一次展覽。新人西涅克和修拉引起了轟動：他們以近乎科學的方式分割色彩。

莫內的畫賣得更好了。1889年1月，法國即將召開世界博覽會，埃菲爾鐵塔也正在建設中。莫內和雕塑家奧古斯特‧羅丹是多年的好友，夏天一起在伯提畫廊舉辦了展覽。

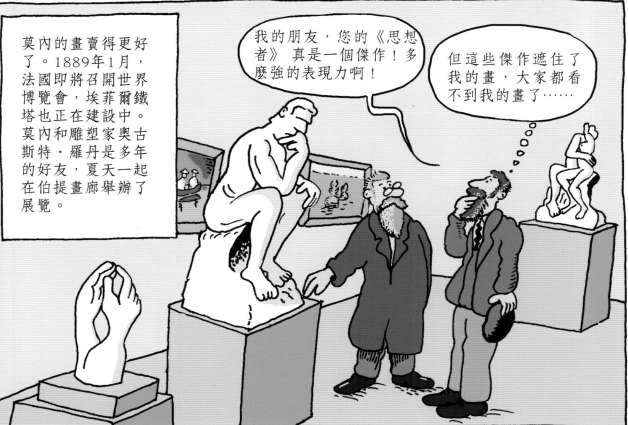

我的朋友，您的《思想者》真是一個傑作！多麼強的表現力啊！

但這些傑作遮住了我的畫，大家都看不到我的畫了……

與此同時，法國藝術博覽會召開。莫內的作品被展出，同時展出的還有馬奈的《奧林匹亞》。莫內擔心他朋友的作品會被某位美國富人買下，因此積極地組織公共募捐。

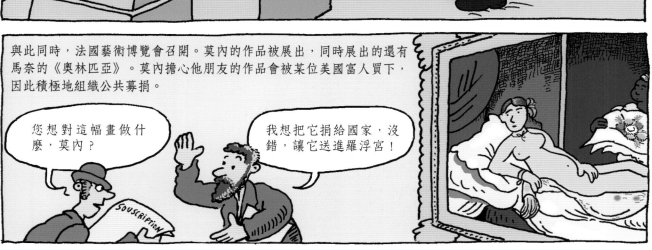

您想對這幅畫做什麼，莫內？

我想把它捐給國家，沒錯，讓它送進羅浮宮！

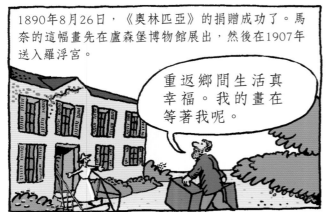

1890年8月26日，《奧林匹亞》的捐贈成功了。馬奈的這幅畫先在盧森堡博物館展出，然後在1907年送入羅浮宮。

重返鄉間生活真幸福。我的畫在等著我呢。

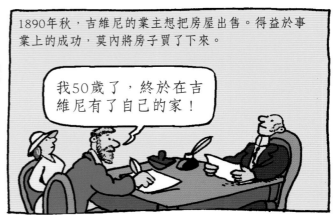

1890年秋，吉維尼的業主想把房屋出售。得益於事業上的成功，莫內將房子買了下來。

我50歲了，終於在吉維尼有了自己的家！

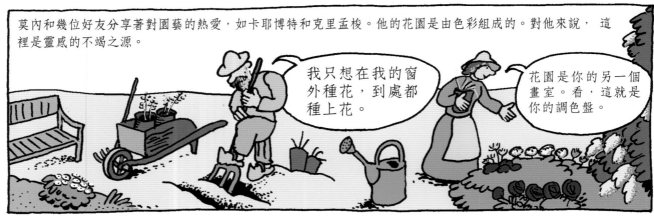

莫內和幾位好友分享著對園藝的熱愛，如卡耶博特和克里孟梭。他的花園是由色彩組成的。對他來說，這裡是靈感的不竭之源。

我只想在我的窗外種花，到處都種上花。

花園是你的另一個畫室。看，這就是你的調色盤。

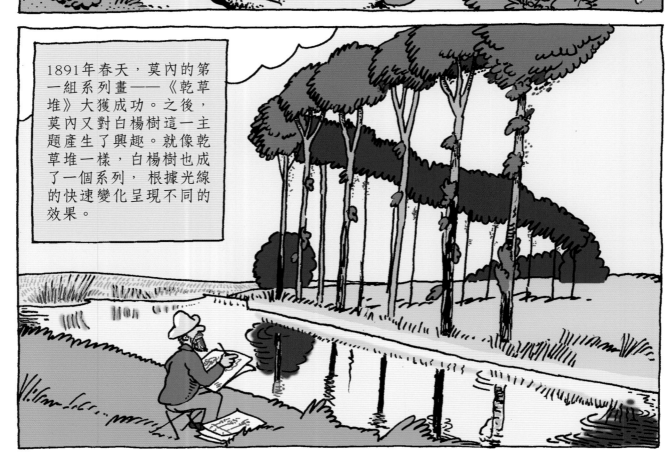

1891年春天，莫內的第一組系列畫——《乾草堆》大獲成功。之後，莫內又對白楊樹這一主題產生了興趣。就像乾草堆一樣，白楊樹也成了一個系列，根據光線的快速變化呈現不同的效果。

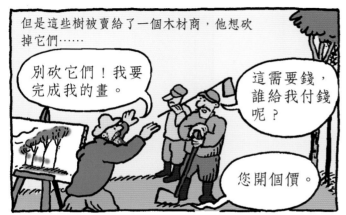

但是這些樹被賣給了一個木材商，他想砍掉它們……

別砍它們！我要完成我的畫。

這需要錢，誰給我付錢呢？

您開個價。

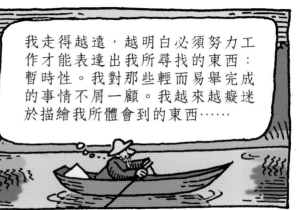

我走得越遠，越明白必須努力工作才能表達出我所尋找的東西：暫時性。我對那些輕而易舉完成的事情不屑一顧。我越來越癡迷於描繪我所體會到的東西……

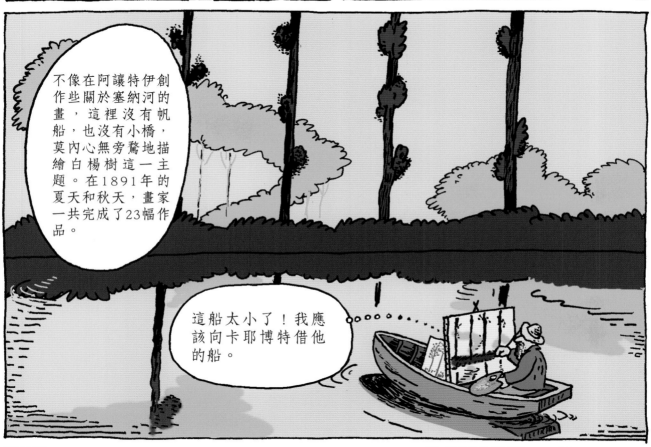

不像在阿讓特伊創作些關於塞納河的畫，這裡沒有帆船，也沒有小橋，莫內心無旁騖地描繪白楊樹這一主題。在1891年的夏天和秋天，畫家一共完成了23幅作品。

這船太小了！我應該向卡耶博特借他的船。

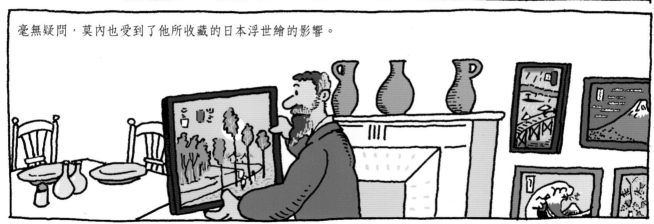

毫無疑問，莫內也受到了他所收藏的日本浮世繪的影響。

1892年的吉維尼雙喜臨門：7月20日，艾麗絲·奧修德的長女蘇珊娜嫁給了一位年輕的美國畫家——西奧多·巴特勒。就在幾個月前，克勞德·莫內在艾麗絲的前夫死後與她結為夫妻。

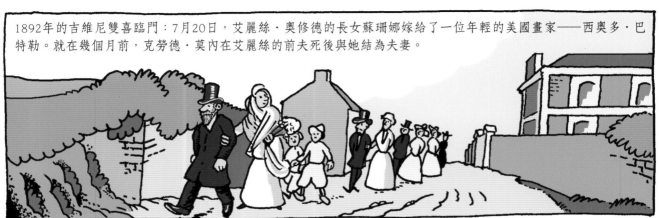

莫內前往盧昂，在畫完盧昂大教堂的系列畫之後，他回到了吉維尼。

著迷於光影遊戲和水中倒影，莫內決定在河邊的窪地上修建一個種滿白色睡蓮的池塘。為了得到許可證，他費盡周折。

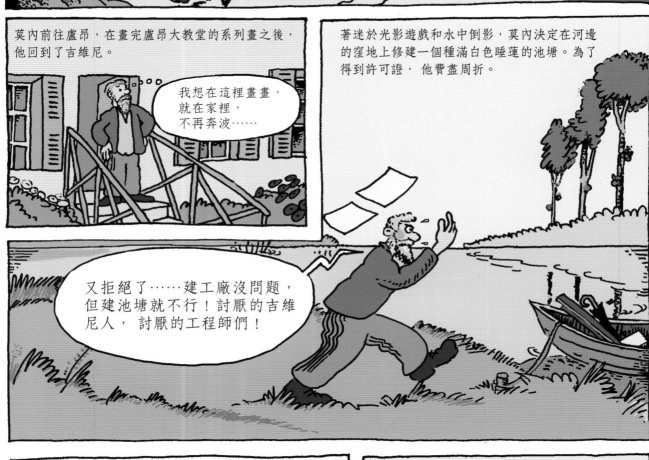

我想在這裡畫畫，就在家裡，不再奔波……

又拒絕了……建工廠沒問題，但建池塘就不行！討厭的吉維尼人，討厭的工程師們！

1894年2月21日，居斯塔夫·卡耶博特去世。幾天後，好友貝爾特·莫里索也撒手人寰。莫內非常悲痛。

莫內樂於幫助他的朋友：他邀請保羅·塞尚來吉維尼，以便為他引薦一些能資助他的人。但對於沉默寡言的塞尚來說，這並不容易。

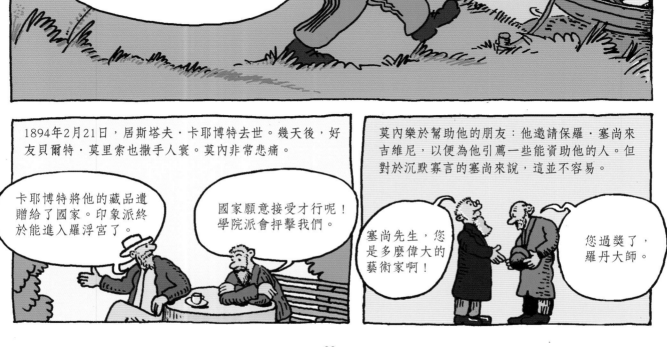

卡耶博特將他的藏品遺贈給了國家。印象派終於能進入羅浮宮了。

國家願意接受才行呢！學院派會抨擊我們。

塞尚先生，您是多麼偉大的藝術家啊！

您過獎了，羅丹大師。

1896年11月23日，印象派終於得到了官方認可：卡耶博特藏品中的38幅畫被國家接受並向公眾展出。

說到底，這些印象派畫家也不錯嘛。

此後，莫內的畫大受歡迎。1895年，他展出了20幅《盧昂大教堂》系列畫。每幅畫要價15000法郎，價格不菲！

真讓人歎為觀止，但是莫內有些過分了。

哪個畫商能買下這麼貴的畫啊？

分裂了法國的德雷福斯事件[1] 一直傳到了吉維尼。

左拉的文章《我控訴》是這起事件的轉捩點。

我剛剛在支援重審的請願書上簽了名。

園藝和繪畫佔據了莫內的全部時間。1897年夏天，莫內早上三點便起床工作，他想完成一幅平滑的畫，沒有畫筆的痕跡。

我又重新開始做那些不可能的事：畫下樹木在水中擺動的倒影。我必須趕在太陽升起前到達。

1 德雷福斯事件（L'Affaire Dreyfus）：1894年，法國陸軍參謀部猶太籍上尉軍官德雷福斯被誣陷犯有叛國罪，被革職並處終身流放。法國右翼勢力趁機掀起反猶浪潮，法國社會因此爆發嚴重的衝突和爭議，此後經過重審以及政治環境的變化，事件在1906年7月12日獲得平反。

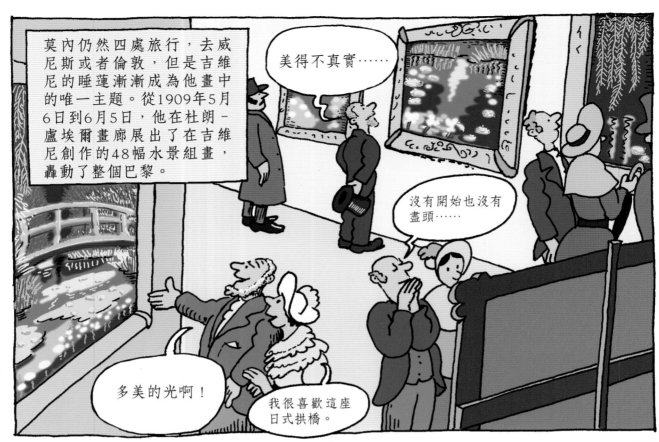

莫內仍然四處旅行，去威尼斯或者倫敦，但是吉維尼的睡蓮漸漸成為他畫中的唯一主題。從1909年5月6日到6月5日，他在杜朗－盧埃爾畫廊展出了在吉維尼創作的48幅水景組畫，轟動了整個巴黎。

美得不真實……

沒有開始也沒有盡頭……

多美的光啊！

我很喜歡這座日式拱橋。

1909年，艾麗絲·奧修德－莫內生病了，於 1911 年病故。後來畫家的大兒子——尚，也在1914年去世。

我的整個人生都隨之而去……

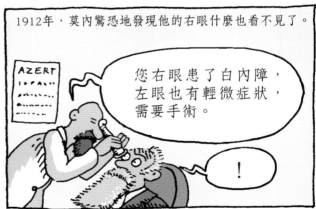

1912年，莫內驚恐地發現他的右眼什麼也看不見了。

您右眼患了白內障，左眼也有輕微症狀，需要手術。

！

在第一次世界大戰爆發的時候，莫內忘我地投入到了工作中：他想完成一組巨幅裝飾畫。他讓人佈置了一個明亮的大畫室，屋頂的玻璃採光很好。莫內需要爭分奪秒，因為白內障威脅著他活下去的唯一理由——畫畫。

畫畫是讓我不沉溺於現時悲傷的最好方式……

為紀念1918年的停戰，莫內計畫向法國政府捐贈兩幅《睡蓮》，這是他慶祝勝利的方式。在克里孟梭的堅持下，莫內最後捐了八幅！

我毀掉它們，又重新開始……我希望在拼盡全力後能做出點兒東西來。我追求的是不可能之事……

老兄，畫吧，一直畫到畫布裂開……是您讓我認識了光線。

朋友們一個接一個地撒手人寰：1917年羅丹和德加故去，1919 年是雷諾瓦……克里孟梭一直在他的身邊。幾乎失明的莫內做了眼部手術。

我想創造出一個無邊無際的整體的幻象，一個沒有水平面的水波的幻象。

1926年12月5日，在克里孟梭的陪伴下，這位印象派大師在吉維尼逝世，享年86歲。

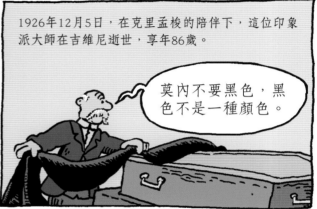

莫內不要黑色，黑色不是一種顏色。

1927年5月17日，喬治·克里孟梭在巴黎杜樂麗花園的橘園中為克勞德·莫內博物館舉行了開幕式。在近100米長的展廳裡，觀眾沉浸在千變萬化、令人迷醉的水景中。《睡蓮》組畫凝結了畫家三十年的心血。 他一共留下了約2000幅畫作。

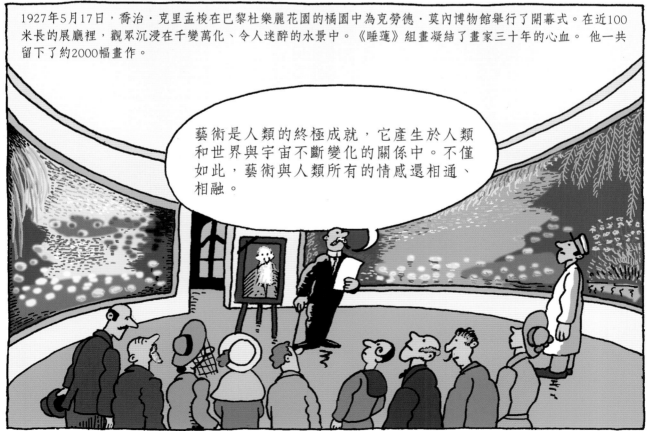

藝術是人類的終極成就，它產生於人類和世界與宇宙不斷變化的關係中。不僅如此，藝術與人類所有的情感還相通、相融。

各式各樣的水

克勞德・莫內是水的畫家：諾曼第海岸的拉芒什海峽（又譯作英吉利海峽）、青年時代林中的溪水、貝勒島海上的狂瀾⋯⋯然而，是塞納河與附近的小溪塑造了畫家的眼睛。在色彩的細微差別和光影的變幻中，他揮舞著畫筆。

《日出・印象》

克勞德・莫內的這幅畫（48cm×63cm）收藏於巴黎的瑪摩丹美術館。這幅畫創作於1872年到1873年的冬天，地點在勒阿弗爾港口。深淺不同的灰色、潦草的畫風、明顯的筆觸，震撼了世人，完美地展現了一群年輕畫家的探索。他們於1874年4月在巴黎共同舉辦了畫展。誕生中的「印象主義」運動由這幅畫而得名。

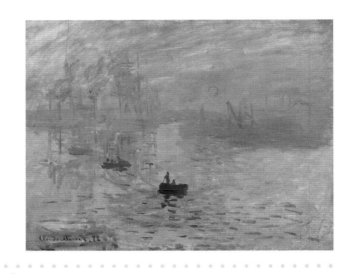

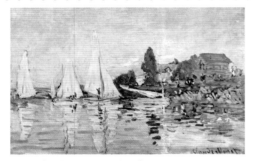

《阿讓特伊的帆船賽》

受朋友卡耶博特的影響，莫內在阿讓特伊定居。從 1871 年 12 月到 1878 年，在他所創作的 170 幅畫中，一半都是描繪塞納河邊的景象。他在印象派正式誕生的前兩年所作的畫，已經具備所有印象派繪畫的特點，尤其是著名的細碎筆觸。該畫（48 cm×75 cm）創作於 1872 年，現藏於巴黎奧賽博物館。

《聖阿德雷斯的陽臺》

這幅畫是克勞德・莫內27歲時的作品，創作於1867年的夏天，描繪的是他別墅窗外的景色，現藏於美國紐約大都會藝術博物館。這幅畫（98 cm× 130 cm）展現了豐富的場景：近景是陽臺、鮮花和人物，他們的輪廓被強烈的陽光糊開了；中景描繪了大海和一艘小漁船的黑帆；遠景是無數帆船和蒸氣船駛進勒阿弗爾港。天空中，兩面彩旗迎風飄揚。

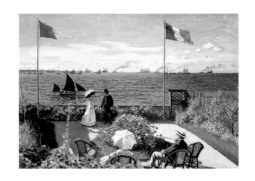

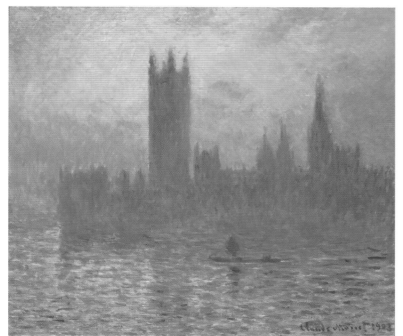

泰晤士河與國會大廈

1871年，克勞德・莫內第一次來到倫敦。他畫了很多張不同角度的泰晤士河，這條河橫貫英國首都。他於1903年再次來到倫敦，畫下了圖中這個版本的威斯敏斯特宮。濃霧和淡紫色的光線將不同層次的景致融合在一起，建築群和前面的小船完全變成了剪影。這幅畫現藏於美國華盛頓的國家美術館。

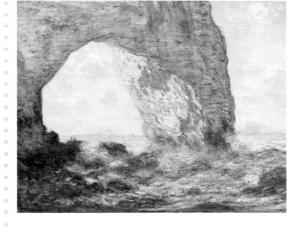

《青蛙塘》

這幅畫創作於1869年。青蛙塘位於塞納河支流，這裡有一家設泳池的餐廳，巴黎人很喜歡去那裡遊玩。畫布（75 cm×100 cm）上，綠色、白色和藍色的分解與疊加非常明顯，這是為了表現水面上變幻無窮的波光。畫家此時正在發明一種技法，它在日後成了經典。這幅畫現藏於紐約大都會藝術博物館。

《象鼻山》

(埃特勒塔)

1883 年 2 月，克勞德・莫內居住在諾曼底海岸的埃特勒塔小鎮，這裡風景奇特，以巨大的白堊質懸崖而聞名，尤其是這幅畫上展現的象鼻山和波濤洶湧的大海。在此期間，莫內畫了 18 幅 關於海灘和懸崖的油畫。這幅畫 （65 cm× 81 cm） 現藏於紐約大都會藝術博物館。

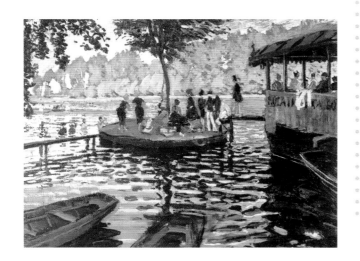

系列畫

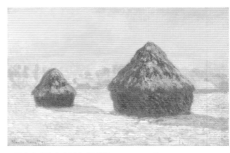

《早上雪中的乾草堆》，1891年
洛杉磯蓋蒂博物館（美國）

乾草堆

這是莫內的第一組系列畫，主題是田野裡的乾草堆，地點位於莫內在吉維尼的居所附近。該系列共有25幅作品，創作於 1888 年夏末到 1891 年年初。相同的、重複的、尋常的主題改變了畫家的認知：他不再想發現一個新主題，而是關注於色彩與光線的變幻。這批畫首次在保羅·杜朗－盧埃爾的畫廊展出，便立刻獲得了成功，買家絡繹不絕。

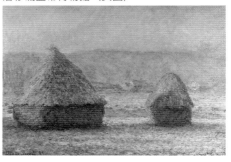

《白霜覆蓋的乾草堆》，1889年
法明頓希爾史帝博物館（美國）

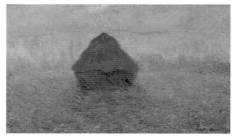

《陽光下霧中的乾草堆》，1891年
明尼阿波利斯藝術學院（美國）

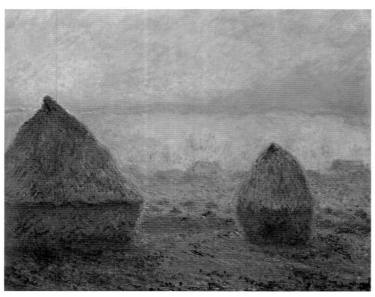

《吉維尼的乾草堆，日落》，1888年
埼玉現代美術館（日本）

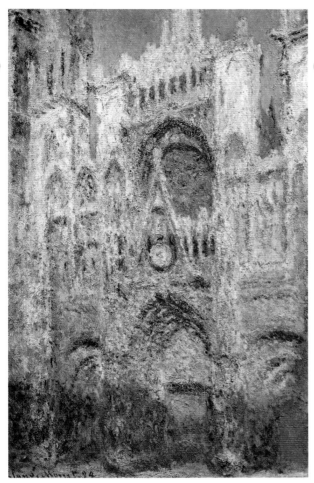

盧昂大教堂

1892年，一位富有的收藏家邀請克勞德·莫內描繪盧昂大教堂的正面。白色的石質立面裝飾繁複，反射著陽光。莫內第一次只畫了兩幅畫。1893 年到 1894 年，他重返盧昂，想要畫下任何時刻、任何天氣下的大教堂，以此來捕捉光線的各種細微變化，以及它所產生的輪廓的朦朧美。他最終完成了30幅關於盧昂大教堂的油畫。

《傍晚時的盧昂大教堂》，1892-1894年
莫斯科普希金博物館（俄羅斯）

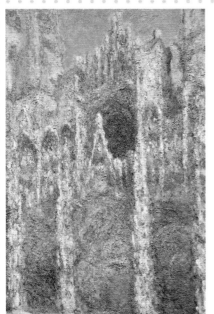

《陽光下的盧昂大教堂》，1893年
波士頓美術博物館（美國）

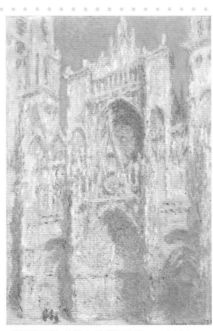

《陽光下的盧昂大教堂西面》，1892年
美國國家美術館

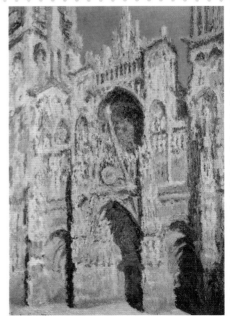

《陽光下的正門，藍色和金色的和諧》，
1892-1893年
巴黎奧賽博物館（法國）

吉維尼

1883年春，克勞德·莫內 43歲。他的畫賣得不錯，經濟條件得到改善，他和家人定居在諾曼第大區吉維尼小鎮一座花園環繞的別墅裡。從1910年到畫家1926年去世，花園和池塘成了他唯一的靈感源泉。

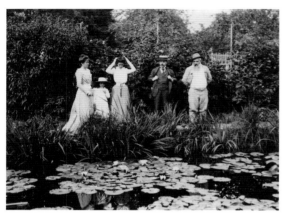

無數的拜訪者

1900 年，保羅·杜朗－盧埃爾拜訪克勞德·莫內。他們在畫家修建的池塘邊一起拍照，照片中還有畫家的繼女熱爾梅娜·奧修德、外孫女莉莉·巴特勒和約瑟夫·杜朗－盧埃爾夫人。

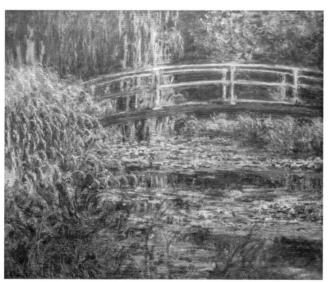

《池塘·睡蓮，玫瑰色的和諧》

1900年，巴黎奧賽博物館（法國），90 cm×100 cm

在池塘的一角，克勞德·莫內讓人修建了一座日式拱橋，連接兩岸。

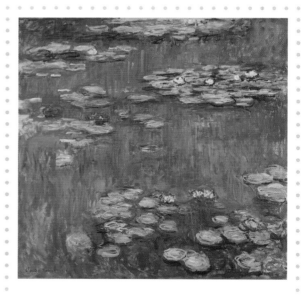

《睡蓮》

1916年，東京博物館（日本），200 cm×200 cm

克勞德·莫內久久地凝視著大自然和天空在水中的倒影。這幅畫中沒有地平線，沒有中心，也沒有主題，只有質感和色彩。

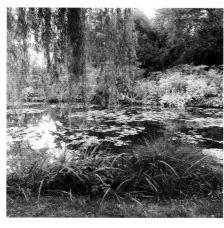

如今的睡蓮池

「睡蓮」是白睡蓮的學名。克勞德‧莫內受到日本和他收藏的浮世繪版畫的影響，1893 年，在他的池塘中種植了睡蓮。

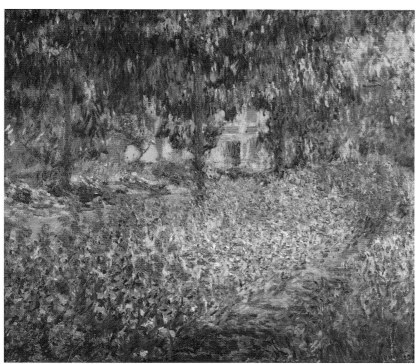

《藝術家在吉維尼的花園》

1900年，巴黎奧賽博物館（法國），
81 cm×92 cm

四十年間，莫內修整、擴充他的住所，尤其是花園，以便更好地把它們畫下來。他在房前布置了一片花圃，裡面種滿了顏色鮮豔的花朵，他樂於描繪它們的顏色。畫中是莫內酷愛的鬱金香。

如今的吉維尼故居

每年都有超過50萬參觀者湧入吉維尼，拜訪這位印象派之父的故居和花園。漫步其中，每個人都會在五顏六色的鮮花和靜謐深沉的睡蓮前驚歎不已，它們曾是畫家最豐富的靈感源泉。

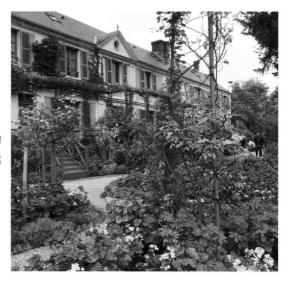

印象派畫家

1874年，因不滿畫作被官方繪畫沙龍評審委員會拒絕，一群年輕畫家在巴黎嘉布遣大道納達爾的攝影工作室中舉辦了一場展覽。這是印象主義運動的開始。雖然畫家們的風格不盡相同，但是他們都想與傳統決裂。克勞德·莫內在1874年至1886年參加了五次印象派的展覽。他的朋友有貝爾特·莫里索——團體中唯一的女性、皮埃爾·奧古斯特·雷諾瓦、居斯塔夫·卡耶博特、愛德格·德加和卡米耶·畢沙羅。莫內的朋友弗雷德里克·巴齊耶在1870年死於戰爭。

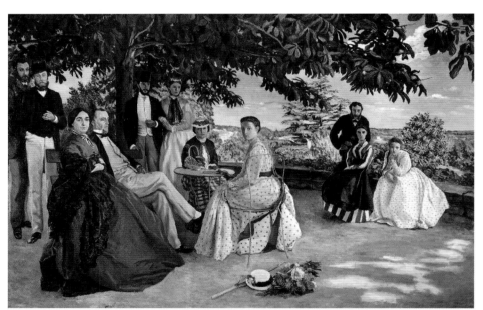

弗雷德里克·巴齊耶

《家庭聚會》，1867年
巴黎奧賽博物館（法國）
52cm×227 cm

巴齊耶在青年時代和莫內非常親密，他畫過一次家庭聚會的場景，人物的姿勢是在現場畫下來的。

卡米耶·畢沙羅

《春天·開花的李子樹》，1877年
巴黎奧賽博物館（法國）
65.5 cm×81 cm

畢沙羅是團體中最年長的人，他喜歡描繪法國北部城市蓬圖瓦茲周邊的自然風景，筆觸輕盈、細碎。

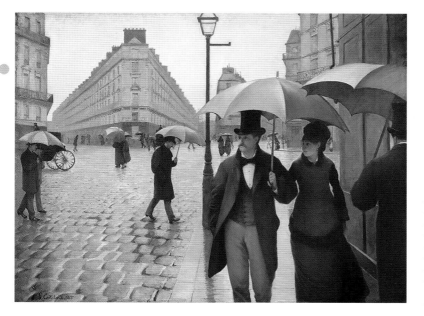

居斯塔夫‧卡耶博特

《巴黎的街道‧雨天》，1877 年
芝加哥藝術學院（美國）
212 cm×276 cm

卡耶博特既是畫家也是收藏家，他畫下了城市生活的場景，畫面精緻。

貝爾特‧莫里索

《撲蝶》，1874 年
巴黎奧賽博物館（法國）
46 cm×56 cm

這位女藝術家鍾愛和孩子或者家庭生活相關的主題，她的畫作筆法迅速，色調柔和。

愛德格‧德加

《粉色和綠色的舞者》，約 1890 年
紐約大都會藝術博物館（美國）
82 cm× 76 cm

德加喜歡畫劇院的後台。
受新興的攝影術的影響，他的構圖別具一格，揭示了人物之間的親密關係。

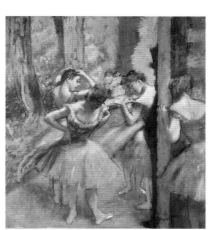

皮埃爾‧奧古斯特‧雷諾瓦

《船上的午宴》，1881年
華盛頓菲力浦收藏館（美國）
130 cm×173 cm

雷諾瓦是莫內的朋友，這幅大型畫作是畫家在夏都的塞納河邊一家飯店的陽臺上畫的，描繪了他的朋友們歡樂休閒的場景。

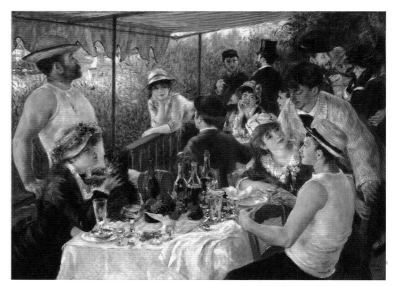